不描不画学剪纸

刘晓迪　郑蝴蝶——著

清华大学出版社
北京

版权所有，侵权必究。举报：010-62782989，beiqinquan@tup.tsinghua.edu.cn。

图书在版编目（CIP）数据

不描不画学剪纸 / 刘晓迪, 郑蝴蝶著. 一北京：清华大学出版社, 2021.9（2024.12重印）
ISBN 978-7-302-58867-2

Ⅰ.①不… Ⅱ.①刘…②郑… Ⅲ.①剪纸-技法(美术) Ⅳ.①J528.1

中国版本图书馆CIP数据核字(2021)第166142号

责任编辑：刘一琳
封面设计：欧　敏
版式设计：韩　捷
责任校对：欧　洋
责任印制：杨　艳

出版发行：清华大学出版社
网　　址：https://www.tup.com.cn，https://www.wqxuetang.com
地　　址：北京清华大学学研大厦A座　　邮　编：100084
社 总 机：010-83470000　　邮　购：010-62786544
投稿与读者服务：010-62776969，c-service@tup.tsinghua.edu.cn
质量反馈：010-62772015，zhiliang@tup.tsinghua.edu.cn

印 装 者：北京博海升彩色印刷有限公司
经　　销：全国新华书店
开　　本：185mm×250mm　　印　张：17.5　　字　数：184千字
版　　次：2021年9月第1版　　印　次：2024年12月第3次印刷
定　　价：139.80元

产品编号：091639-01

(序)

一开始，请允许我给大家讲个故事。

蝴蝶，是一个漂亮的小女孩，出生在黄河西边一个贫穷的小村庄。蝴蝶是母亲王梅花给取的名儿，她还有个姐姐叫秀娥，有个妹妹叫灵秀。娥娥变蝴蝶，蝴蝶变娥娥，娥娥与蝴蝶不分开，娥娥与蝴蝶都灵秀，母亲是希望三姐妹能相亲相爱。

小时候，姥姥铰下人，贴在窗户上。外面冻了冰，冰快化时窗户上就有了水气，铰下的人就可以粘在玻璃上。姥姥一边让孩子们看粘在窗户上的人，一边讲代代相传的神话故事。姥姥张三女是周边村镇的剪纸能手，据姥姥说，她的妈妈，蝴蝶的太姥姥，就会铰花花。剪纸，绣花，是当时女孩一定要学的本事。节日里窗户上贴的窗花，平日里家人穿的衣服鞋子，都要女人们做出来。谁家姑娘要是窗花铰得好，针线做得好，就会被村里人夸奖是个心灵手巧、聪明能干的好姑娘。

蝴蝶的母亲王梅花就是这样一位巧手的姑娘，也是当地知名的剪纸能手。母亲性格特别好，只要有人来求，从来不会拒绝，一定尽力帮忙。到了冬天，女人们都缝衣服，谁不会剪个褂子，缝个裤子，就来找母亲，母亲一冬天都在帮人家缝衣服。到了过年过节，剪窗花，缝衣服，有时母亲忙得一晚上都不睡觉。

蝴蝶是个聪明能干的孩子。因为黄河发大水，家里几次搬迁，之后又遇上了三年自然灾害，生活分外艰难，所以，她几岁时就开始做家务。家里孩子多，哥哥是男孩子，可以去上学，姐姐和姥姥一起生活，也有机会读书，而蝴蝶除了做家务还要照看相继出生的弟妹，没有时间去读书，母亲也拿不出让蝴蝶去读书的一块钱。小小的蝴蝶理解母亲的艰难。

从小看着母亲铰花花的蝴蝶爱上了铰花花，每次母亲铰花花时，她都坐在跟前看，尤其是剪老虎时，她一直在看怎么下剪刀，但是母亲不愿意让她学剪纸，怕她学会了，会累一辈子，于是，她就趁母亲下地劳动时偷着剪。

蝴蝶八岁那年，第一次正式拿剪刀铰花花。那天，蝴蝶到小伙伴家里玩，小伙伴的奶奶对她说，你妈那么辛苦，今年想铰点窗花，实

在不好意思找她了，说完叹了口气。蝴蝶看到小伙伴家炕上有把大剪刀，顺手拿起来，找了张烟盒纸，几下就铰了个大老虎，老虎是春节家家户户一定要贴的花花。奶奶一看说到，哎呀，蝴蝶，你明天来我家铰老虎，我今天就去买红纸。

蝴蝶给奶奶铰了很多老虎，虎身上也不知道是什么花，就按自己的想法随便铰。奶奶家的儿媳妇看到了，说：真好啊，明天到我家来铰。很快，村里人都知道蝴蝶会剪窗花了。

就这样，蝴蝶开始了剪纸的生活。一到过年，很多乡亲都来找她。母亲说，只要家务活干完了，谁家叫就去吧。那时的孩子都盼着过年，因为只有过年才能吃上好吃的。蝴蝶坐在人家炕头上剪纸的时候，大家都会把过年准备的炒米、油旦旦拿出来给她吃。这家剪完，再去那家，因为母亲不让她在外面吃饭，蝴蝶常常午饭都顾不上吃。

蝴蝶十四五岁就能自己做鞋了，十六岁时就伺候姐姐坐月子，过年时还要给弟弟妹妹拆洗衣服，渐渐地，妈妈会做的她都会了。

十九岁，蝴蝶从黄河西边嫁到了黄河东边。虽然只隔着一条河，但没出嫁时，蝴蝶就听说河东什么都比河西好。河西的人家吃的是玉米面，河东的人家吃的是白面；河西的人家地里刨土，河东的人家月月有工资。因为穷，十九岁的蝴蝶还没穿过秋裤；因为穷，蝴蝶结婚的东西都是借的。蝴蝶想，到了河东，一定要活出个人样儿来。

可是结婚后，蝴蝶才知道河东的生活比河西更苦。蝴蝶不愿意落在人后，因此常常比别人更劳累。河东种的是菜地，锄草要蹲着，怀孕的蝴蝶蹲不下去，就干起了站着打农药的活，也不管农药味对孩子是不是有影响。

在那段苦涩的日子里，蝴蝶靠疯狂剪纸排解压力。尤其是冬天农闲的时候，她不分白天黑夜地剪，天冷就躲在被子里，被子都被红纸染红了。剪纸为蝴蝶剪去了痛苦，剪来了快乐。炕上压的，柜子里存的，蝴蝶都弄不清自己剪了多少。

生女儿时，蝴蝶的日子依然艰辛，女儿缺乏营养又瘦又黑，直到儿子出生以后，蝴蝶家盖了新房子，慢慢还清了债务，日子才渐渐好了起来。

蝴蝶一直没有放弃剪纸，只不过生活中需要剪纸的场合越来越少了，剪的多数都是结婚用的喜花。后来有人告诉蝴蝶，剪纸也可以参

加比赛，蝴蝶就把一大捆剪纸寄去了北京。让蝴蝶惊喜的是，作品获得了优秀奖。为了领奖，蝴蝶第一次来到了大城市。

蝴蝶的剪纸越来越受欢迎，中国美术馆收藏了她的上百幅作品。后来，蝴蝶在北京开了剪纸工作室，而且多次被邀请到海外做文化交流。蝴蝶成了国家级非物质文化遗产剪纸代表性传承人。

蝴蝶的女儿小蝴蝶，就是那个出生时又瘦又黑的女孩，看着姥姥和妈妈的剪纸，听着几代人讲的剪纸故事，自己也剪着剪纸慢慢长大了。24岁的时候，她决定选择最喜欢的事情来做：教孩子们剪剪纸，把从姥姥和妈妈几代人那里听到的传说故事讲给孩子们听，让更多人了解传统剪纸，也让自己和孩子们在漫长的岁月中一起成长。

从做公益活动教孩子们不描不画剪剪纸做起，近二十年的时间里，小学、中学、大学、社区都留下了她的足迹，传授的对象从幼儿园三岁的小朋友，到社区里九十岁的老奶奶。不止于此，她带着剪纸还走过了十几个国家，开办了自己的剪纸艺术工作室，传播剪纸艺术并挖掘其背后的历史文化底蕴，在传统剪纸的现代课堂上，让学生沉浸式地体验民间剪纸的乐趣，心摹手追，身心合一，不描不画剪剪纸。

剪纸是一种母亲文化，她是母亲的艺术，更是中国民间艺术的母亲。小蝴蝶几代人家族式的剪纸传承，正是中国农村亿万劳动妇女传承中国民间剪纸艺术的缩影。她们通过一把剪刀、一张红纸，默默地将古老的生命记忆与信仰习俗代代相传。

想必大家一定猜到故事中的小蝴蝶是谁了。作为第五批国家级非物质文化遗产代表性项目代表性传承人郑蝴蝶女士的女儿，作为"包头剪纸"家族剪纸传承的第五代传承人，我一直在思考，怎样以更好的方式将剪纸技艺传承下去。

在这本书里，我将和大家分享民间剪纸传承中心摹手追、身心合一、不描不画剪剪纸的三个阶段，同时通过几代人口传心授的剪纸故事及剪纸技艺，展现节日习俗、礼仪民俗、信仰习俗、生活习俗中剪纸的应用，感受母亲们在默默辛劳中代代相传的剪纸技艺和她们对待生命情感的朴实无华，感受民间剪纸艺术深厚的文化底蕴。

本书分为三个篇章，准备篇、实战篇和赏析篇。准备篇回答了学习剪纸过程中大家常常会问的几个问题，包括学习剪纸要做哪些准备，以什么样的心态来学习等。

实战篇是这本书的主体，展现了传统剪纸技艺从家族剪纸传承到课堂剪纸传承，剪纸文化与探索实践相结合的递进式现代教学方法。

实战篇的第一站，启蒙，展现的是幼时初识剪纸的过程，剪纸仿佛一件好玩的玩具，无限遐想，不受拘束，又可以离生活很近。书中介绍的方法只是一个示意，需要读者举一反三，在领悟后摸索、创作，形成自己的剪纸风格。这一站适合所有人群，建议幼儿和家长共同阅读，一起剪，一起玩。

实战篇的第二站，探索，展现的是节日习俗、礼仪民俗、信仰习俗、生活习俗中剪纸的应用。剪纸恰如活的化石，记录着人类文化的诸多信息。在中国民间剪纸的传承过程中，不同地域、不同时期，因风俗习惯及信仰文化的不同，有着不一样的路径。在书中，我结合我的家族所传承的剪纸技法和剪纸故事进行讲述，只是我对民间剪纸的粗浅解读。这一阶段是不描不画剪剪纸基本功的练习，主要以观察摹剪为主，边看边剪，千万不要用笔去画，也可以在观察摹剪的基础上再创作。这一站建议青少年、剪纸爱好者和非遗剪纸教育工作者阅读。

实战篇的第三站，实践，展现的是传统剪纸的组合创作方法以及日常教学中学生自由创作过程中的思考、实践和创作心得。剪纸教学不仅是简单的技法教授、作品完成，在教学过程中，还要引导学生借助联想、想象和逻辑，对已有的知识经验及剪纸纹样进行整合，提升创作能力，进而培养观察世界、解读世界的能力。这一站适合有一定剪纸基础的读者及非遗剪纸教育工作者阅读。

书中赏析篇，展现了一张薄纸、一把剪刀在艺术家的巧妙构思和巧手创作下完成的优秀剪纸作品，饱含了创作者对美的追求和对生命的感悟。通过欣赏优秀剪纸作品，学生可以进一步理解剪纸艺术的魅力，增强富有时代感的审美意识，提升鉴赏能力，激发创作灵感。

剪纸很薄，生活很厚。剪纸不仅是一张纸，更是让我们与既往的习俗和文化传统产生链接的媒介。今天，民间剪纸已渐渐脱离民俗实用功能，成为现代文化中雅俗共赏的艺术形式，若想未来得到更好的传承，则需在继承的基础上进行更多的创新，对于身处这个时代的我们而言，这既是责任，也是使命。

<div style="text-align:right">

刘晓迪

2021 年 5 月 10 日

</div>

蕙心兰质　玉指剪春

当刘晓迪把一张张构图精美、寓意吉祥、玲珑剔透的剪纸展现在我面前的时候，我不由被作品中浓厚的生活气息和艺术表现力所感染。

这种艺术的质感在朴拙的气韵中，幻化出一种斑斓的灵动，让人脑洞顿开，产生奇妙的遐思和想象力，这种想象力会迅速扩展到广阔的生活空间，也许这就是剪纸艺术的魅力。

让我感到惊诧的是这些精美的剪纸艺术作品，居然没有纸面设计，没有勾画，没有描摹，完全是在脑海里构思成形，然后直接用剪刀剪出来的。

直接用手拿剪刀剪？没错！这手实在是太巧了！

这就是刘晓迪剪纸艺术的绝活，抑或是她的剪纸艺术的特色。

"花随玉指添春色，鸟逐金针长羽毛。"刘晓迪的剪纸绝活，除了自身的艺术天赋，更来自于家传。

她的母亲郑蝴蝶是著名的民间剪纸艺术家，其不描不画直接动手剪的剪纸艺术，已被列为国家级非物质文化遗产。

郑蝴蝶的母亲也是一位民间剪纸艺术家，虽然不出名，但留给女儿的剪纸艺术绝技，成全了郑蝴蝶。

刘晓迪正是在这种家庭背景下成长起来的。可以说，她的剪纸是"一门三代"的传承。

她从小就跟母亲郑蝴蝶学剪纸，耳濡目染，心有灵犀，加上自己的用心钻研，刻苦努力，在继承母亲剪纸艺术的基础上，又有所创新，终成巧夺天工的剪纸高手。

"金声玉韵，蕙心兰质。"刘晓迪近年来，除了潜心研究郑氏剪纸艺术，不断创作新品外，还致力于剪纸艺术的传播和普及。她和同道一起办班讲学，深入社区、机关、中小学校，传授剪纸艺术，取得了丰硕的成果。

记得，当年在小学念书时有手工课，剪纸也是手工课的内容之一。

我手虽笨，但也算领教过剪纸的妙处。

这门手工确实对学生提高动手能力，培养艺术修养有极大的好处。由此，也能感受到刘晓迪深入基层传授剪纸艺术的良苦用心。

剪纸看似简单，其蕴含的民间艺术博大精深，而且历久弥"深"，分出许多门类和门派。当然，各个门派都有自己的艺术特色，但就传播和普及剪纸艺术而言，刘晓迪的不描不画，直接动手剪的剪纸艺术最为实用。

刘晓迪通过这些年的授课讲学，积累了许多经验，并且有一套较为完整的不描不画的剪纸教学方法和传教体系。

这本《不描不画学剪纸》便是这些教学方法和传教体系的具体展现，也可以说，这本书浓缩了她这些年艺术创作和教学的精华。当然，也凝聚了她这些年对剪纸艺术的追求和付出的心血。

学剪纸有没有参照物大不一样，从某种意义上说，参照物也是老师。《不描不画学剪纸》就是最好的参照物，也可以说是很实用的"老师"。

本书的语言朴实简单，图文并茂并配有视频。详细列出了剪纸图样的每一步剪法。看这本书，如同老师在你身边指导，所以说，《不描不画学剪纸》是一本非常实用的手工教科书。

刘晓迪是北京东城区民间文艺家协会的副主席兼秘书长。我作为主席，经常跟她有工作上的联系。她干工作非常热情，踏实肯干，对自己喜爱的剪纸艺术，更是痴迷而勤奋，每天黎明即起，常伏案动剪几个小时而不怠。"人生在勤，不索何获。"她能有今天的成就，真是功夫不负有心人。

《不描不画学剪纸》是她出版的第二本关于剪纸的书。前本就非常受读者喜欢，相信这本书依然能成为人们学剪纸的良师益友。

刘一达（北京民间文艺家协会副主席）

2021 年 8 月 6 日

于北京 如一斋

目录

准备篇

一、什么是非遗剪纸艺术的教育性传承　　2

二、让孩子学习剪纸究竟有什么用　　3

三、学习剪纸需要有绘画基础吗　　4

四、剪纸工具及材料的选择　　5

实战篇

第一站　启蒙——开放性玩具剪纸创意玩法

第一课　剪纸创意玩法　　9
　　一、剪纸热身　　10
　　二、空间想象力练习　　16
　　三、创意剪纸　　18
　　四、会跳舞的剪纸　　24
　　五、会生长的剪纸　　26

第二课　初识团花剪纸　　29
　　一、一剪刀剪圆形　　30
　　二、铜钱剪法　　31
　　三、简单团花剪法　　32
　　四、组合团花剪法　　33

第三课　折叠剪纸和团花剪纸　　37
　　一、一剪刀剪五角星　　38
　　二、桃花朵朵开　　39
　　三、双层五折花瓣剪法　　41
　　四、六瓣花、双层六瓣花剪法　　43
　　五、六方晶系小雪花　　45

IX

第二站　探索——吉祥剪纸的大千世界

第一课　人生礼仪剪纸探秘　　53
　　一、幸福美满的婚礼剪纸　　54
　　二、多子多福的诞生礼剪纸　　59
　　三、长命百岁的寿礼剪纸　　73

第二课　岁时节日剪纸探秘　　81
　　一、趋吉避凶的年节剪纸　　82
　　二、喜庆的元宵节剪纸　　105
　　三、驱邪免灾的端午节剪纸　　134
　　四、庆祝丰收团圆的中秋节剪纸　　137

第三课　吉祥生肖剪纸　　139
　　一、子鼠　　140
　　二、丑牛　　143
　　三、寅虎　　146
　　四、卯兔　　148
　　五、辰龙　　150
　　六、巳蛇　　153
　　七、午马　　156
　　八、未羊　　159
　　九、申猴　　162
　　十、酉鸡　　165
　　十一、戌狗　　168
　　十二、亥猪　　171

第三站　实践——剪纸艺术的自由创作

第一课　传统剪纸纹样组合创作实践　177
　　一、传统吉祥纹样窗花组合创作　178
　　二、传统吉祥纹样喜花组合创作　186
　　三、传统吉祥纹样团花组合创作　194
　　四、生肖团花组合创作　202

第二课　主题剪纸创作实践　205
　　一、主题故事创作　206
　　二、剪纸用品设计实践　209
　　三、剪纸生活应用实践　211

赏析篇

一　"母亲"系列　218
二　民间故事　222
三　节水系列　228
四　现代题材系列　236
五　抗疫题材系列　240
六　吉祥剪纸作品　248

附录1　作者简介　260

(准备篇)

一、什么是非遗剪纸艺术的教育性传承

中国五千多年的文化历史源远流长，博大精深，留下了大量的非物质文化遗产（简称"非遗"）。作为中华传统文化的重要组成部分，非遗在其发展过程中，积累了先人无数的生活、生产经验，是先人智慧的总结，体现了民族理念和民族精神，凝聚着中国人的民族情感。

2009年9月30日，联合国教科文组织通过了第四批76项世界非物质文化遗产，中国入选22项，其中剪纸被列入《人类非物质文化遗产代表作名录》。中国作为古老的农耕民族，剪纸的传统从古代一直延续到今天。随着历史的推进和经济的发展，这项珍贵的文化遗产正面临着严峻的挑战，对其的保护与传承任重而道远。

剪纸作为中国非物质文化遗产的重要组成部分，展现了中国劳动人民的生活智慧和信仰文化，往往作为一种生活方式，贯穿人们的一生，因此传统上主要通过口传身授进行家族式或群族性传承。随着时代变迁，剪纸渐渐脱离了民俗实用功能，成为日常生活中的一种装饰艺术形式。那么，今天该怎样让剪纸技艺更好地传承下去呢？

近年来，国家教育部指导各地各校积极开展优秀传统文化进校园、进课堂的活动，将优秀传统文化教育作为重要的德育内容，并强化非遗传承意识的培育，引导未成年人了解非遗，学习体验非遗项目。传统文化进校园成为让孩子们了解传统文化的一个窗口，取得了积极成效。非遗教育性传承拉开了现代传承的大幕。目前，国家九年义务教育和大学美术教育均开展了剪纸艺术教学。

作为一名非遗剪纸传承人，我在多年校园剪纸教学探索实践的基础上，以教育的视角，结合家族剪纸传承的特点，充分把握具有现代意识的创造性艺术教学，原创了初、中、高三阶段剪纸技艺的教学方法，通过各阶段剪纸技艺教学，培养学生的创造能力与思维能力，启发学生对非遗背后的生活艺术和技艺智慧进行多元化探索。

同时，我还在社区进行了大量剪纸艺术教学实践，将学校、社会、家庭结合起来，建造非遗剪纸教育性传承的桥梁。

非遗剪纸艺术的教育性传承，让民间剪纸艺术走进了现代课堂。中国民间剪纸的传承，不只是技艺的传承，更是一种精神的传承，是我们与祖先、与大自然、与世界各族人民沟通的媒介。未来，相信在

我们的共同努力下，剪纸艺术必将以更新更美的姿态从课堂回归我们的生活。

二、让孩子学习剪纸究竟有什么用

2001年开始，我专注于剪纸艺术的教学与传播，结合剪纸技艺家族传承的特点，在传统剪纸的现代课堂上，让孩子们沉浸式地体验民间剪纸传承中口传身授、心摹手追、身心合一、不描不画剪剪纸的方法。这样的形式和方法对儿童及青少年的手眼协调、大脑发育十分有益，有助于提高孩子们的思维能力、动手能力及审美能力，在空间造型水平及艺术鉴赏能力方面，更有着不言而喻的促进作用。

在剪纸教学过程中，我一直遵循一个教育理念，人只要会用筷子，就会用剪刀，就会剪剪纸。剪纸过程中需要双手及五指的配合，在提高手部灵活性、协调性的同时，也调动了视觉、听觉、触觉等多种感觉的参与。剪纸教学只是启发孩子，引导孩子，把孩子当作有创造力、有想象力、能思考的个体。每学习一种技法，都是从个体领悟到自由创作的过程，其间再适当加入一些小技巧，尽可能地拓展他们的想象空间，激发其潜能，充分释放天性，培养创新意识和探索精神。

同时，在示范性教学展演、展示、讲述等活动中，剪纸成为连接过去与现在的纽带。了解传统而古老的剪纸艺术，用剪纸表达"中国人独有的精神世界"，就像在孩子心里种下了一粒传统文化的种子，这粒种子可以使他们进一步理解剪纸艺术的魅力及其背后深厚的文化底蕴，提高自身综合素质及文化修养，增强民族文化自信，从而受益一生。而学校、社区及家庭的结合，则使剪纸在装点日常生活的同时，还能促进亲子间的交流。

三、学习剪纸需要有绘画基础吗

很多父母常问"没有绘画基础可以学习剪纸吗？""不描不画怎么剪剪纸呢？"这也是我在教学中持续探索的一个课题。我的太姥姥、姥姥、妈妈都没有上过学，没有学过绘画，她们是怎样不描不画剪剪纸的呢？

在太姥姥、姥姥和妈妈几代人生活的黄河西边的村子里，剪纸贯穿了她们一年四季的生活。无论是过年的窗花、炕围花，端午节的红公鸡、黄老虎；还是婚丧嫁娶、小孩儿百天、老人祝寿，都要剪剪纸。有时娃娃病了，或者黄河边上被水淹了，也要剪剪纸。人们用剪纸表达祈福迎祥、趋吉避凶的心愿，剪纸已经和她们的生活融为了一体。

小时候我看姥姥剪剪纸，也没见她画过样，要剪个什么花，总是想想就开始，不知道该怎么剪时，她就用指甲盖在纸上掐个印儿，全凭感觉。姥姥常说，剪剪纸要"软枝落叶"才能剪得好看，我的理解是，要仔细观察花草树木生长的样子，剪的时候才能剪出动态。

我妈妈一天书都没读过，也不会画画，但每次剪出来的小花小草都很生动。她说：我从小看着剪纸长大，看都看会了。

一次，我陪妈妈回到她出生的地方，见到了姥姥的妯娌米果女姥姥。八十多岁的老人还在病中，拿起剪刀剪了一幅漂亮的剪纸送我。据她回忆，当年姥姥窗花剪得特别好，她想学，就和姥姥要了些花样，或者用熏样的方法熏一些样子，回来学着剪，慢慢剪多了，加上自己的思考，剪纸就可以从心里出来了。

一代一代的妈妈们，每个人心里都有一个百变的剪花世界，剪纸正是从她们的心中长出来的。妈妈们口传身授，正是活态文化以人传承的重要方式。

四、剪纸工具及材料的选择

在一代一代的家族传承过程中，始终不变的剪纸工具是剪刀和纸张。记得姥姥用过大剪刀剪剪纸，也用过小剪刀。今天我们一般选择"张小泉""王麻子"这类钢刃比较好的品牌，刀尖要长、要尖，还要齐，尽量选择带螺丝钮的，松紧可以调整，手柄以适合自己手的大小为宜。

纸张首选大红纸。建议选择用手触摸不易掉色、棉性大、柔韧性好、稍薄一点的纸张。这种纸耐折易剪，比较适合初学者。为了保护视力，剪纸时可以将红色折在里面。

不过，其他颜色的纸张也可以用来创作。不同地区有不同的风俗习惯，如端午节要剪红公鸡、黄老虎以及绿蟾蜍之类的图案，便会用到红色、黄色、绿色等各色纸张。在教学中，各色纸张的运用还可以调动学生的新奇感，因此不妨穿插使用。

在剪纸教学实践中，可以根据不同年龄的人群分阶段准备工具和材料。

六岁以下的小朋友刚开始剪剪纸，可以使用安全剪刀、普通红纸和彩纸，纸张尽量选择适合孩子裁剪的厚度，再准备一个资料夹及装剪纸材料的小书包做收纳之用。另外还可以准备彩笔、纸板、胶棒等工具，让孩子用画画、粘贴等方式玩剪纸。

六岁以上初学剪纸的孩子，可选择有钢刃的普通小剪刀，经过一段时间练习，能够稳定使用剪刀之后，再选择有尖的、松紧可调节、手柄适合自己的剪刀。

十二岁以上的人群，在经过一段时间练习之后，手腕较灵活，剪刀使用熟练后，可先用粗磨石打磨剪刀背面，使刀头变薄变尖，再用细磨石磨外刃，使之更加尖锐，便于剪更为细致的纹样。纸张可选择经过特殊处理、不掉颜色的大红纸和彩宣纸，便于创作留存。

总之，在剪纸工具及材料的选择方面，可根据具体的需求搭配，此处就不一一列举了。

（实战篇）

本站目标：

1. 培养观察力与专注力

2. 培养自信心，提升创造力

3. 锻炼手眼配合能力

4. 空间想象力练习

5. 培养剪纸兴趣，了解对称剪纸观念

6. 感受创作时剪纸的动态变化，
 体验创作时的安宁与喜悦

7. 训练简单剪纸组合能力

第一站
启蒙——开放性玩具剪纸创意玩法

第一课：剪纸创意玩法

今天，我们的剪纸艺术启蒙之旅正式开始了。大家肯定很好奇，在中国流传千年的剪纸艺术，感觉普通人很难学会，怎么变成开放性玩具了呢？

让我们了解一下开放性玩具的概念。开放性玩具就是玩法开放的玩具，只提供参考玩法，更多的是鼓励孩子大胆创新，创作属于自己的新玩法，培养孩子的动手能力、审美能力、创造力和想象力。

想起小时候初学剪纸的经历，懵懵懂懂记事起，常常看见姥姥妈妈剪剪纸，有时也会抓起一张红纸来剪，但又不知道怎么剪，剪刀也不太会用，常常是剪刀一动一动，有的把纸剪开了，有的把纸夹上了。但剪多了，用剪刀就越来越熟练了，也剪了很多自己心里的故事，虽然大人们看不懂我剪的是什么，但我仍然乐此不疲，剪纸是我的玩具。

对初学剪纸的孩子来说，把剪纸当作一种玩具，可以使孩子乐此不疲，在玩中激发兴趣。兴趣是最好的老师，有了兴趣，初剪剪纸的孩子便可以发挥想象，剪心中想剪的万物，进而培养审美能力、动手能力和创造能力。

这一阶段的学习适合所有人群，也是一个初始打开的过程。学习中不必有太多担心，只需回到孩童时代，在玩中剪，感受剪纸的乐趣，感受用剪刀和纸随心创造这一过程中的美。

接下来，请大家放松心情，和我一起探索剪纸这一开放性玩具的奥秘，轻松剪剪纸吧！

第一课	剪纸创意玩法

一　剪 纸 热 身

通过这一练习，初学者可以掌握怎样使用剪刀，选择什么样的纸，进入剪纸的状态。

练习1：学习对称连续折叠剪纸的方法，一张纸对折两次，使用剪刀的前三分之一部分剪剪纸，左右进剪刀练习，可以剪直线，也可以剪曲线，学习正确使用剪刀的方法，体会在剪纸过程中剪刀、纸和人的配合及创作的自由。

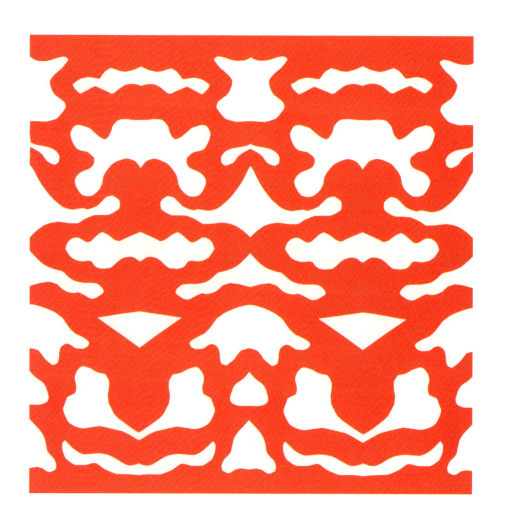

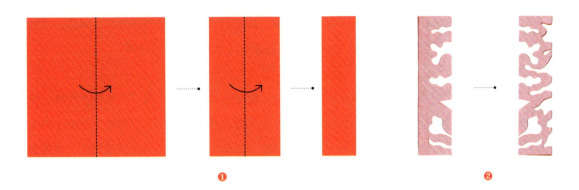

❶ 正方形纸连续折叠两次

❷ 左右进剪刀随意剪,感受双手和剪刀及纸的配合,注意剪纸时使用剪刀刃的前三分之一处

练习 2:在练习 1 步骤❶的基础上,上下进剪刀练习,可以剪直线,也可以剪曲线,感受不同方向入剪刀剪纸的不同效果。

很多人在刚开始尝试剪剪纸时，都会小心翼翼，觉得应该有什么精妙的方法，其实，用剪刀剪纸就和我们用筷子吃饭一样简单，那么，初学者怎样才能找到这种感觉呢？

通过练习1，初学者可以掌握剪纸的一些规则，如纸的简单折叠，剪刀入纸的方向等。至于用什么样的线条剪纸，初学者则可以自由创作，加入自己想剪的内容，观察剪刀在纸上剪的不同线条对剪纸图形的影响，感觉两只手在剪纸过程中的配合及灵活应用，主动思考，在多次尝试后便会逐渐进入一种原始的创作状态，从而发现美，感受美。

其实早在远古时代，我们的祖先用各种材料制作成装饰品来美化自己，并在制作过程中发现了镂空的美。他们在石头、贝壳上穿孔打眼，做成项链，可见人们当时已具有了初步的审美意识。从出土的新石器时代的牙、骨、彩陶和岩画中，在商周的青铜器上，就可以看出具有类似剪纸效果的艺术表现手法，在造纸术和纸张出现之前，镂空还曾在皮革、树叶、金箔等薄片材料上出现，如河南郑州商代墓葬出土的镂花夔凤金箔薄片，被看作是剪纸艺术的远古形态。金箔制品的出现，对剪纸技艺的形成起到了至关重要的作用。虽然造纸术的发明只有两千多年，但剪纸艺术的文化内涵却是我们民族从原始社会到今天，长达六七千年的历史文化积淀。

《巨人和小女孩》 王艺珮 5 岁

这幅剪纸讲述了一个巨人给小女孩送美食的的故事,黄色的是巨人,红色的是小女孩,黄色代表小女孩心中幻想的小幽灵,旁边还有烛台和小马。

拓展练习：宝宝学剪纸

1 剪纸米饭的游戏

3~6岁的宝宝喜欢用手摸索，随意裁剪，为了激发宝宝的兴趣，可以做剪纸米饭的游戏。

步骤❶：准备一个盛蛋糕用的纸盘或纸碗和几张白纸、彩纸，以及安全剪刀。

步骤❷：让宝宝尝试用安全剪刀把白纸和彩纸剪碎成米粒状，如果剪不了太小也没关系。在宝宝完全进入用剪刀剪纸的状态时，不要试图打扰，这样有利于培养宝宝的专注力。

步骤❸：在彩纸米粒剪得差不多时，可以将其直接装入纸盘或纸碗里，也可以在盘底或碗底涂一层胶，再装入彩纸米粒，这样彩纸米粒就会粘在上面了。

2 剪纸面条的游戏

在宝宝渐渐熟悉使用剪刀之后，可以引导其剪线条，做剪面条的游戏，这样可以训练宝宝使用剪刀的稳定性及双手配合的能力。

步骤❶：准备一个漂亮的纸盒做锅，准备一些白纸和彩纸，准备好安全剪刀。

步骤❷：给宝宝讲讲我们日常见到的面条都是什么形状的，有粗、有细、有弯、有直、有长、有短，还有各种颜色的蔬菜面条。让宝宝尝试用安全剪刀把白纸和彩纸剪成面条状，引导宝宝充分发挥想象，剪出各种形状。在这个过程中练习了两只手的稳定配合能力。

3 制作小手图案作业本的游戏

随着宝宝小手灵活度的提高,可以给其准备一个放剪纸作品的作业本。

步骤❶:首先让宝宝观察自己的小手,然后准备一支铅笔和一张白纸,再把一只手放在白纸上,用另外一只手拿铅笔描画手的形状,当然线条歪斜也没关系,如果宝宝比较小,家长也可以帮助他描出手的轮廓。

步骤❷:用剪刀剪出画好的轮廓,在这个过程中,可以进一步训练孩子两只手的协调配合能力。

步骤❸:让孩子给剪好的小手图样涂色或进行创意画图、签名,然后贴在作业本首页,这样,宝宝自己制作的剪纸作业本就完成了。

| 第一课 | 剪纸创意玩法 |

二　空间想象力练习

在剪纸过程中，空间想象力到底是一种什么样的能力呢？有一次我问妈妈这个问题，妈妈拿出一张纸给我举例，她说我现在想剪猴，就能在纸上大概看到猴头在哪个位置，猴尾巴在哪个位置，然后再下剪刀，就可以行云流水地完成作品了。这让我想到，可以用剪字形的方法来练习空间想象力。简单的字大家都会写，想一想，脑子里就有这个字的样子，再用剪刀剪出来，就是一个空间想象力实践的过程。

在开始练习之前，我们先来学习一下折剪法。折剪法是初学剪纸的入门方法，将纸先折叠多次，然后在折好的纸上剪较为简单的图案。如果同样的图案使用不同的折叠方法，最后呈现出来的剪纸花样也会有所不同。这里我们来了解折剪法中的三折法。

将正方形的纸平行或对角折叠一次变成两层，叫对折法，用来剪上下或左右对称的剪纸花样。

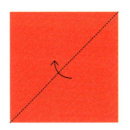

对折法折法之一

对折法折法之二

在对折法的基础上，按同样的方法再对折一次变为四层，继续对折一次成八层，一共折叠三次，俗称三折法，如图所示。

三折法

练习1：字形剪法练习

　　我们在说到某个字时，脑子里自然会有这个字的影像，怎么将字形用剪刀剪出来，是一个由想到剪的连贯过程，可以借此练习空间想象力，打开剪纸思路，为不描不画剪纸打基础。

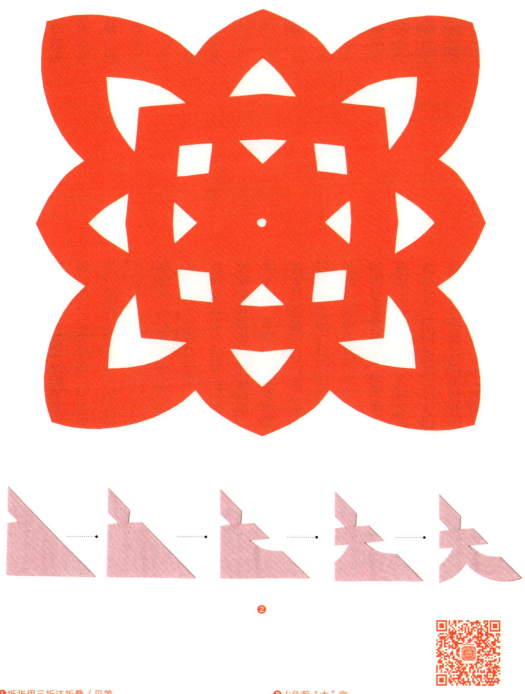

❷

❶纸张用三折法折叠（见第12页）　　❷去角剪"大"字

大字剪法

| 第一课 | 剪纸创意玩法 |

三　　创意剪纸

　　创意剪纸是前两部分练习的综合,通过有规则和无规则的剪纸练习,进一步提升观察力、空间想象力和创造力。

练习1:字形破剪

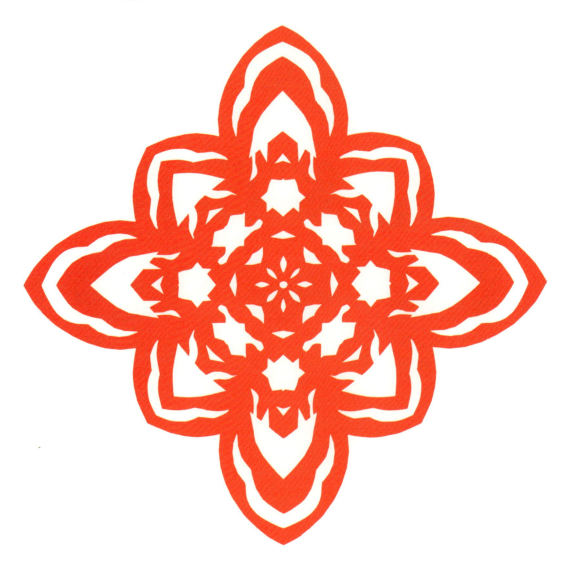

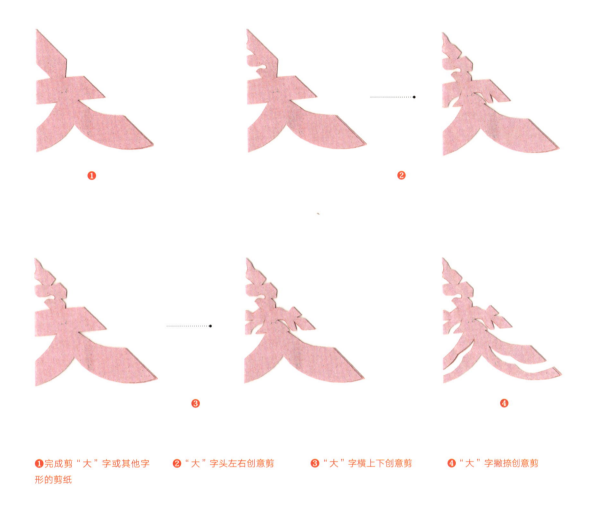

❶ 完成剪"大"字或其他字形的剪纸　❷ "大"字头左右创意剪　❸ "大"字横上下创意剪　❹ "大"字撇捺创意剪

TIPS

在孩子通过上述剪纸方法进入剪纸 DIY 状态后，不要打扰他，这样有利于专注力的培养。在创意剪的过程中，不要轻易评价孩子作品的对错或美丑，而应由孩子自己判断哪里需要改进，允许孩子不断尝试让作品更完美的剪法。这个过程可以训练孩子细致观察的能力，激发创造力，培养自信心，体验创作时的安宁与喜悦，从而使孩子在剪纸方面形成自己的审美判断和创作风格。

拓展练习：三折法剪纸练习

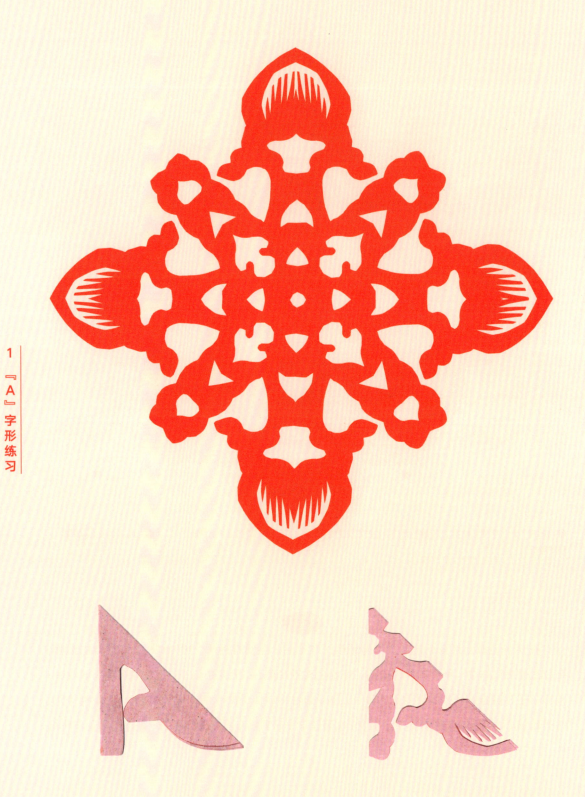

1 「A」字形练习

2 「大」字形练习

| 第一课 | 剪纸创意玩法 |

四　　　　会跳舞的剪纸

　　从剪直线到剪曲线，需要循序渐进的引导和练习，接下来，我们把之前剪字形的方法改为完全用曲线来剪，感受直线变曲线时双手的配合和图形的变化。

练习1：曲线去角剪字形。

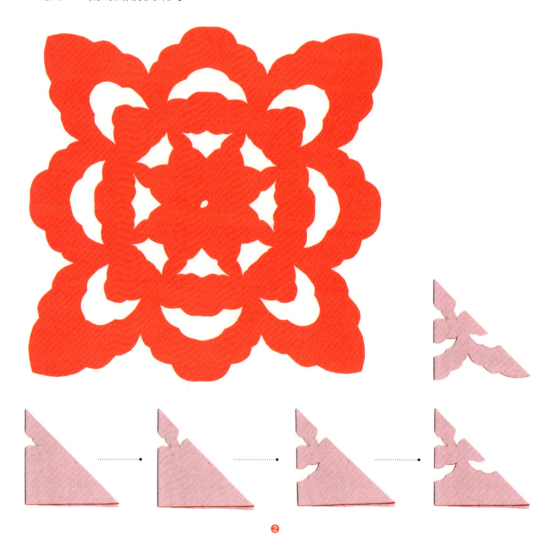

❷

❶纸张用三折法折叠（见第12页）　　　　❷用曲线去角剪法完成剪字形，就像人物舞动的形象

练习2：剪"S"字形。

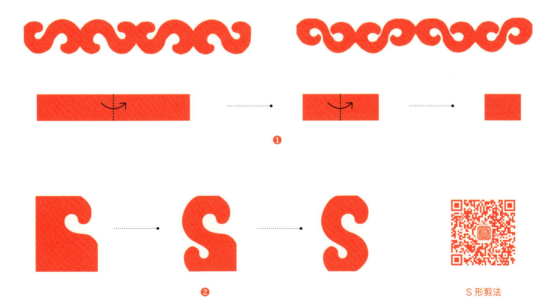

S形剪法

❶选择长条形纸连续折叠两次　　　　　　　　❷以折叠处为连接点剪"S"字形，体验剪刀转动的方法

| 第一课 | 剪纸创意玩法 |

五　　　会生长的剪纸

　　本节是前面课程的综合练习，通过简单图案的组合，进一步锻炼孩子的观察力、空间想象力、图案组合能力及创造力，体验有规则自由创作时的乐趣。

　　练习1："大"字形和"S"字形简单组合剪法。

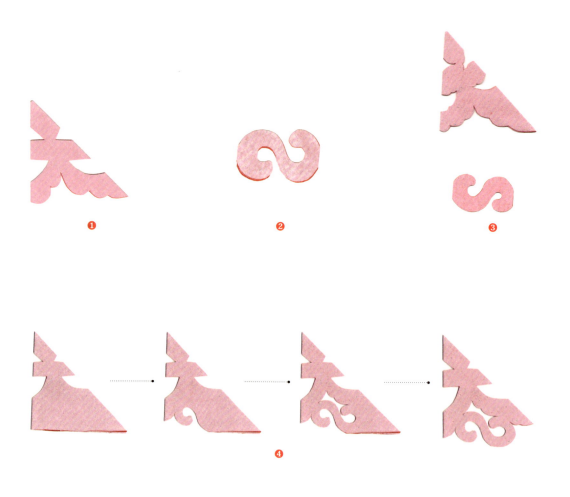

❶用三折法自由完成"大"字形剪纸　　❷自由完成"S"字形剪纸　　❸把大字和S字形上下摆放，观察可连接的点　　❹把观察到的组合图形按自己的想法剪出来

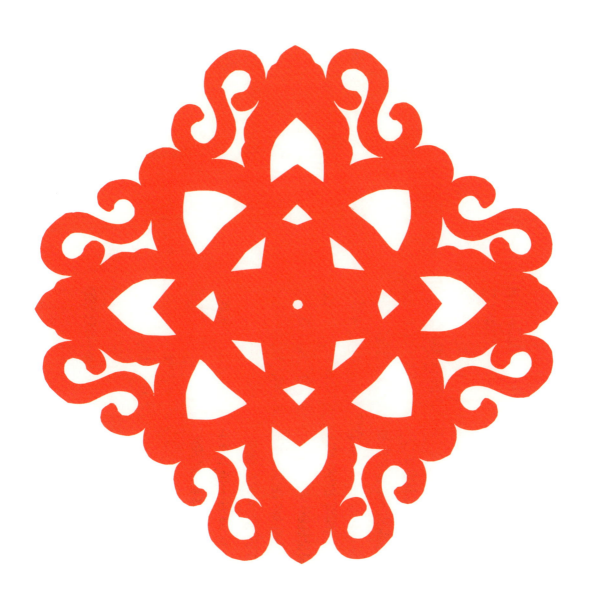

剪纸图形简单的组合剪法看似简单,实际在剪纸实践过程中无论孩子还是成人,都觉得有些难度,单个图形能剪出来,两个以上图形怎么自由组合,需要空间想象力和记忆的结合,需要不断地实践组合,这个组合过程琢磨清楚了,接下来的不描不画剪剪纸就会越来越进入状态了。

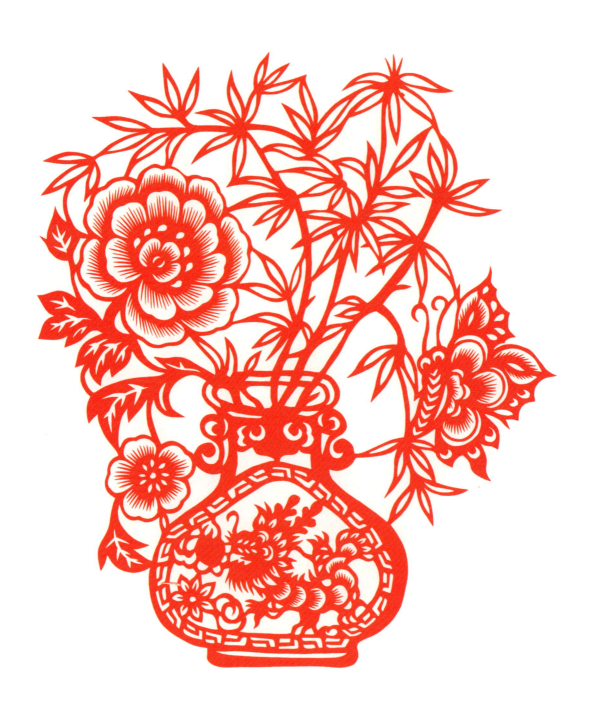

《富贵平安》 刘晓迪

第一站
启蒙——开放性
玩具剪纸创意玩法

第二课：初识团花剪纸

团花是一种圆形装饰图案，早在商代铜器上的涡纹和战国铜器上的梅花纹便已初具雏形，后来又应用到彩绘和刺绣上。据资料记载，1959年新疆吐鲁番阿斯塔那墓陆续出土了南北朝时期（386—581年）的"对猴""对马"等团花剪纸。

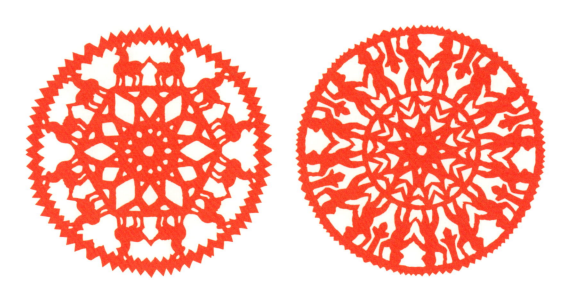

对马、对猴团花剪纸（复原图）

一千四百多年后的今天，这种以猴、马、蝶及几何图形等为题材的剪纸纹样，仍流传于丝绸之路上的甘肃、陕西一带，通常用于节庆、婚俗、丧俗等活动中，与中国的民俗文化融为一体。结婚时团花的剪纸里面有龙凤呈祥，寓意婚姻幸福美满；春节时团花的剪纸里面有糜麻五谷，寓意新的一年风调雨顺，五谷丰登，家人团团圆圆，幸福健康。

| 第二课 | 初识团花剪纸 |

一剪刀剪圆形

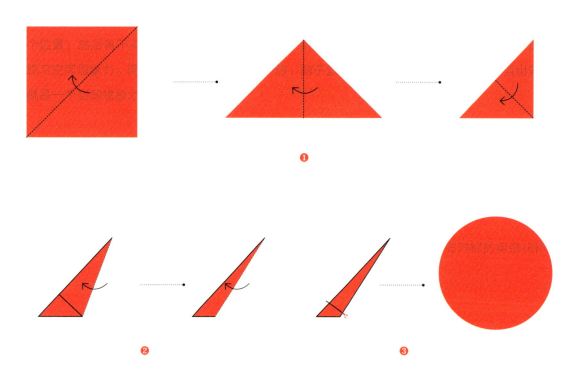

❶ 一张方形纸，用三折法折叠

❷ 在三折法基础上按图中虚线继续对折两次

❸ 折好后，剪去非所有纸张重叠的多余部分，打开就可以变成圆形了，折叠次数越多，剪出来便越圆

在剪大团花剪纸时，只需轻轻捏边折叠，不需要每一折都折出很深的印记，这样打开后不会看到特别多的折痕，可以保持纸张的平整度。

| 第二课 | 初识团花剪纸 |

二　铜钱剪法

在一剪刀剪圆的基础上，就可以剪铜钱了。铜钱在剪纸中应用较多，例如蝙蝠和铜钱的组合寓意福在眼前，铜钱纹样也寓意招财进宝、富贵双全。

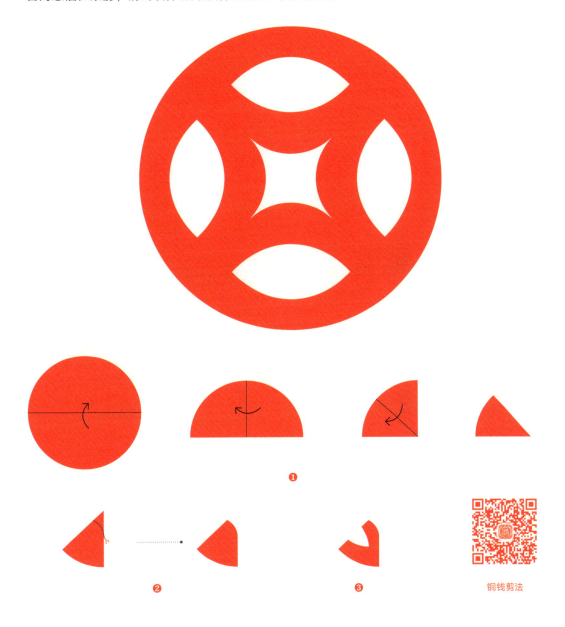

铜钱剪法

❶把剪好的圆形用三折法折叠

❷找到中轴线交叉的边，在这个边的靠上三分之一处剪一个从下到上的坡线，像从低点到高点的爬坡状态

❸在中轴线边剪一个角，类似上下眼睑到眼角的形状

| 第二课 | 初识团花剪纸 |

三　　简单团花剪法

用前面所学的方法剪一个简单的团花。传统团花外围是圆形，里面的花纹可以根据想表达的寓意自由设计。如刚开始想不出剪什么，也可以用剪字形的方法练习。通过字形和圆形组合就可以轻松剪出简单的团花了。

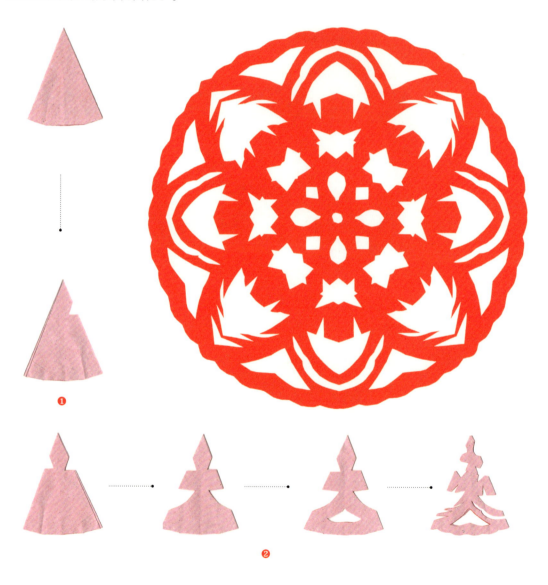

❶把剪好的圆形纸用三折法折叠

❷在圆形里面剪"大"字形或其他图案，但注意圆外围一定要保持完整

第二课	初识团花剪纸

四　　组合团花剪法

这一节我们来尝试多个图案的组合，可以利用前面学过的铜钱、大字形、S形及圆形剪纸方法，重点是组合部分的连接点，这也是未来做大团花组合的一个简单方法。

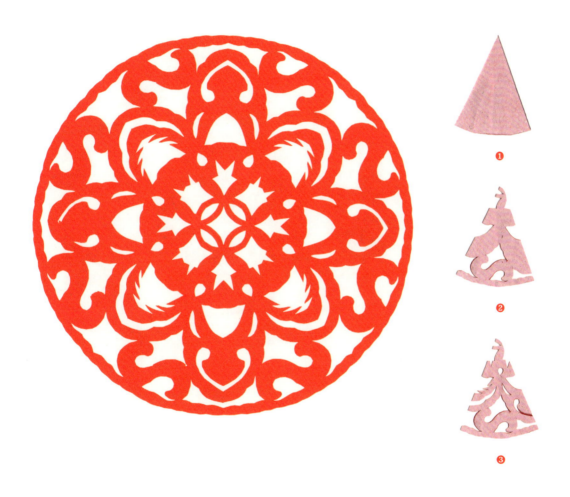

❶把剪好的圆形纸用三折法折叠　　❷在中心位置按铜钱剪法剪铜钱，铜钱外围和想剪的"大"字形有连接点，中间位置剪大字形和S图形，外围保持圆形　　❸内部花纹自由创意剪

在剪团花剪纸组合过程中，要多观察、想象、记忆，用剪刀把看到的、想到的剪纸纹样组合在一起，剪的过程中不断再调整、再实践。

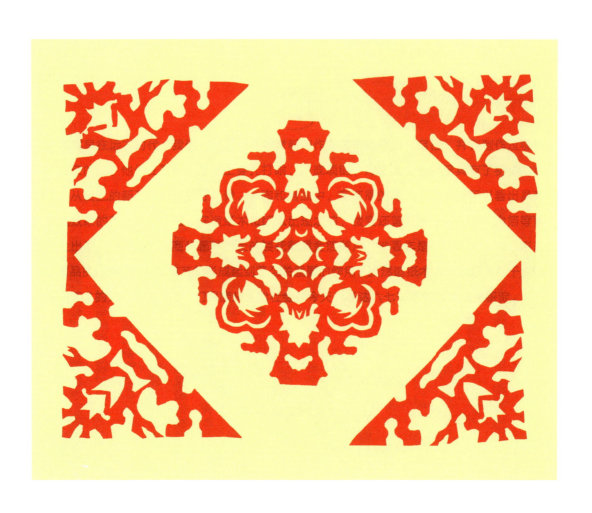

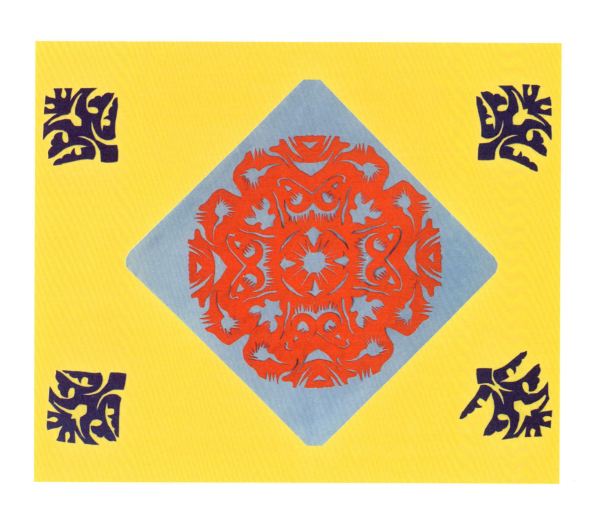

图强二小·学生作品

拓展练习：剪纸帽子

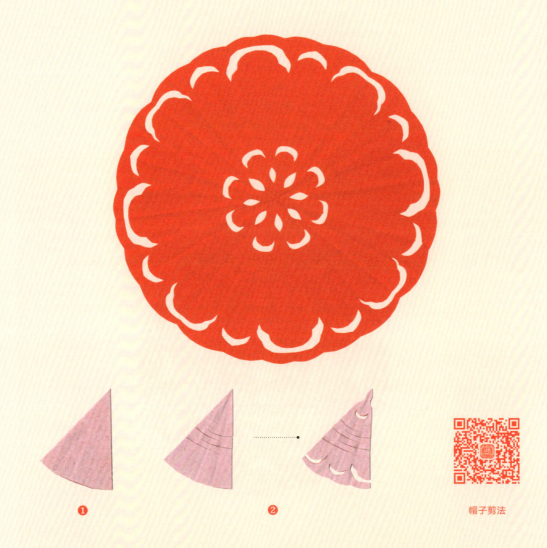

❶

❷

帽子剪法

用剪纸给玩具做个小帽子。帽子可分三部分：帽顶的花纹，帽子中间拉升的部分，帽边花纹。

❶首先剪圆，再用三折法折叠

❷顶部三分之一剪帽顶花，中间三分之一左右进剪刀剪等距离弧线，底部三分之一剪任意花边

第一站
启蒙——开放性
玩具剪纸创意玩法

第三课：折叠剪纸和团花剪纸

唐诗中有不少内容与剪纸有关，诗圣杜甫诗中有"暖汤濯我足，剪纸招我魂"的句子，反映了当时剪纸招魂的风俗。在唐代，剪纸已处于大发展时期，陕西古墓中发现的唐代剪纸作品，均贴在塔式灰陶罐外壁上，其形状有圆形、椭圆形、三角形、菱形，图案为四方连续花卉组成。

折叠剪纸折法简明，制作简便，适于表现结构对称的形体和图式，如人、蝶、倒影、花卉等题材，展开图案对称，又变化多端，这是其得以长久流传的一个主要原因。折叠剪纸对中国剪纸的普及和工艺图案造型发挥着重要作用。

这一课，我们开始有规律地应用折叠剪纸方法。

进入练习前，我们先来了解折剪法中的五折法。

将正方形的纸沿对角线对折成三角形，从底边（折边）中心点为顶点，按36°角一份分成五等份，将右边的72°角按箭头方向向左折，再将折好的72°角对折。

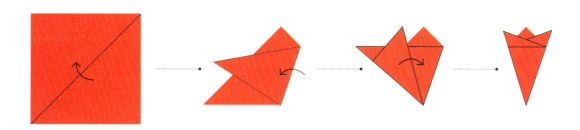

| 第三课 | 折叠剪纸和团花剪纸 |

一　　一剪刀剪五角星

❷

❶ 用五折法折纸（见第37页）

❷ 在任意边从低到高呈斜线剪一剪刀，注意每层纸都要剪到，五角星剪纸完成

第三课	折叠剪纸和团花剪纸
二	桃花朵朵开

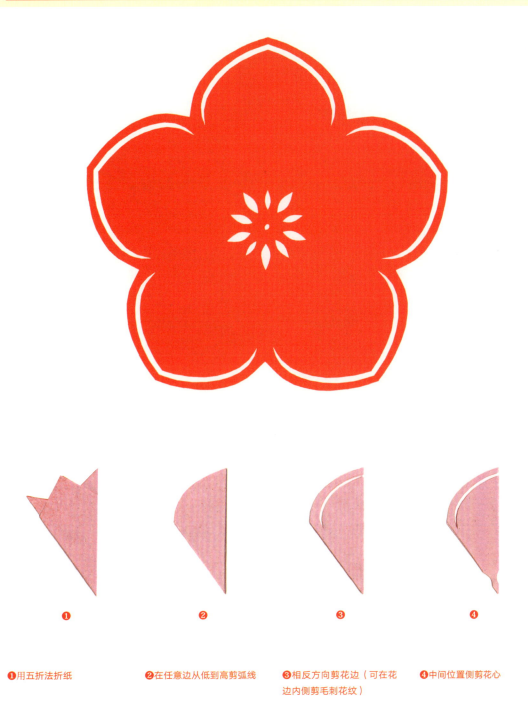

❶ 用五折法折纸

❷ 在任意边从低到高剪弧线

❸ 相反方向剪花边（可在花边内侧剪毛刺花纹）

❹ 中间位置侧剪花心

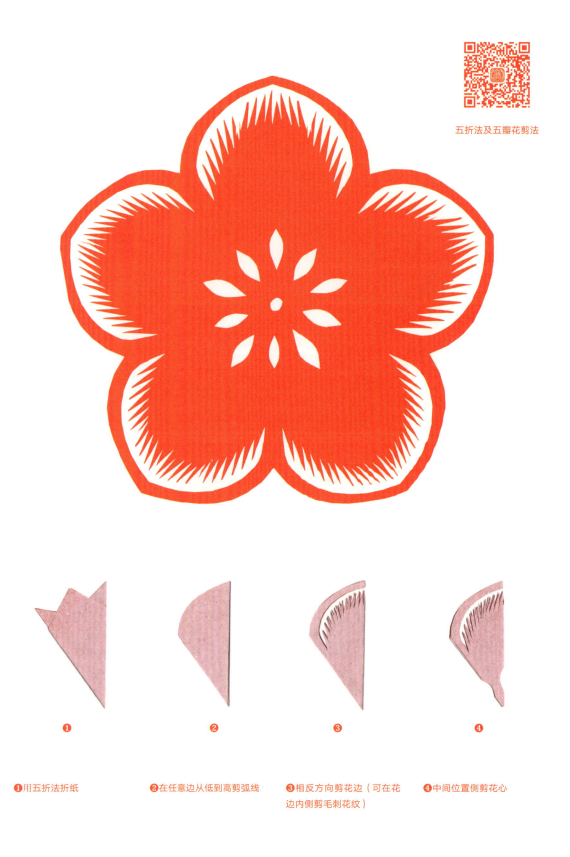

五折法及五瓣花剪法

❶用五折法折纸　　❷在任意边从低到高剪弧线　　❸相反方向剪花边（可在花边内侧剪毛刺花纹）　　❹中间位置侧剪花心

第三课　　折叠剪纸和团花剪纸

三　双层五折花瓣剪法

在五折法剪单层花基础上，再加剪一层花。

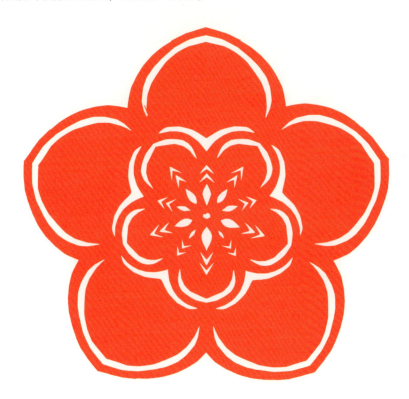

41

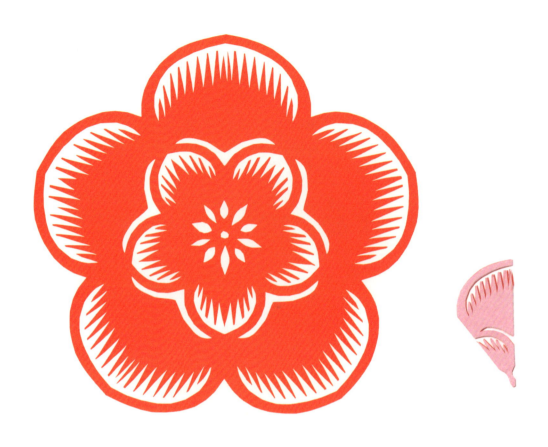

接下来,让我们了解折剪法中的三分法及六折法。

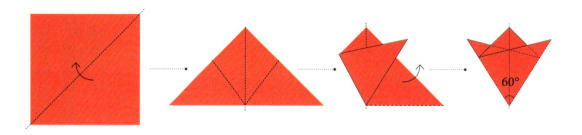

三分法:将正方形纸沿对角线对折成三角形,从底边(折边)中心点开始,按60°角一份分成三等份。

六折法:将三分法再对折一次,叫六折法。

第三课 　　折叠剪纸和团花剪纸

四　六瓣花、双层六瓣花剪法

❶六折法折纸　　❷在任意边从低到高剪弧线，相反方向剪花边，花边内部剪毛刺，中间位置侧剪花心，作品完成

❸

❸在六折剪单层花基础上,再加剪一层花,完成双层六折剪纸作品

第三课	折叠剪纸和团花剪纸

五　　六方晶系小雪花

观察小雪花外形，剪雪花，可尝试多种形状雪花的剪法。

❷

❶六折法折纸　　❷在任意边从高到低剪雪花冰凌形状，创意剪内部花纹

拓展练习：折叠组合剪纸

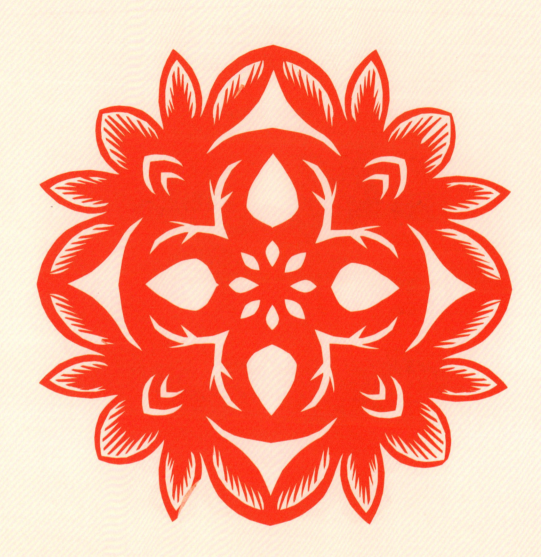

1 三折法剪荷花

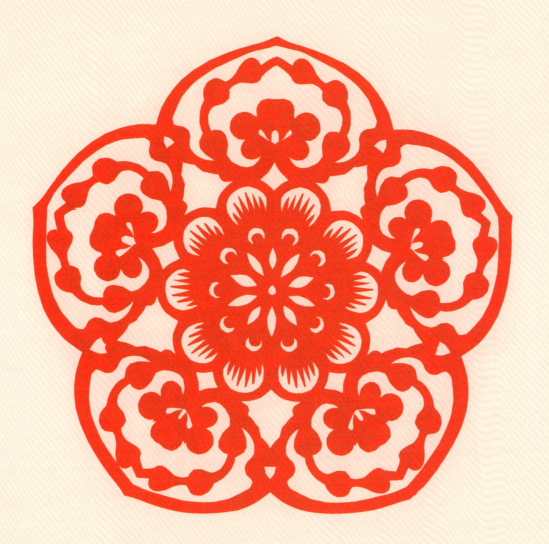

2 五折法剪梅花

五折梅花组合剪法

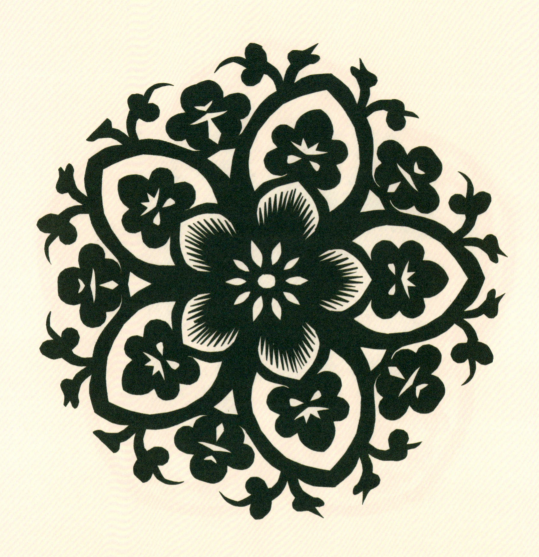

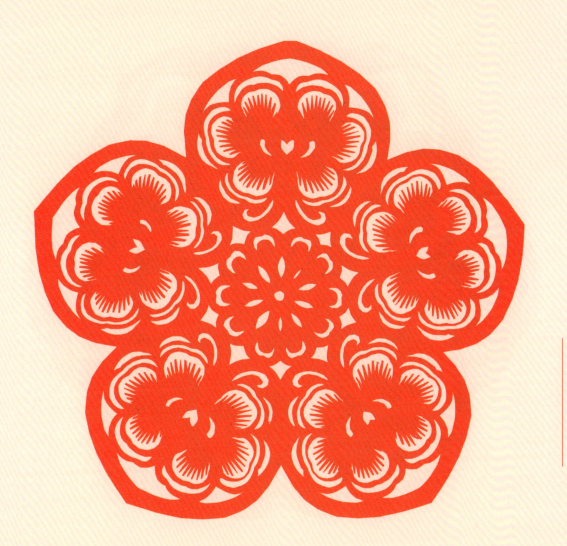

3 五折法剪牡丹

4 六折法剪荷花

5 六折法剪梅花

本站目标：

1. 拓展思维能力，溯源文化民俗

2. 锻炼手的控制力、手腕的平衡力、手指的精细运动能力

3. 磨炼耐心和韧性

4. 激发创造力

5. 提高个人修养和审美鉴赏力

第二站
探索——吉祥剪纸的大千世界

"九石榴一佛手,守住亲娘再不走""牛羊满圈,骡马成群""牛郎织女天仙配""瘟灾瘟难,老牛顶散"。看着姥姥妈妈的剪纸,听着姥姥妈妈唱的剪纸歌谣,脑子里幻化着她们讲的剪纸故事,我好像逐渐懂得了她们和她们的剪纸。

进入剪纸艺术探索这一站,我们开始学习和民俗生活相关的、有民俗寓意的剪纸图样。
"有图必有意,有意必吉祥"——美好向往。

中国民间剪纸源远流长,是千百年来人民群众共同创造和培育起来的古老民间艺术之一,也是传统文化中信仰文化的重要载体。宋朝手工业和商品经济空前繁荣,民间剪纸蓬勃发展,据记载,当时已有将剪纸覆盖在礼品上的风俗,出现了剪纸艺术中"喜花"和"礼花"等最早的作品,并已有专门剪纸的手艺人。明、清时期,剪纸应用更为广泛,从春节习俗及新婚洞房的窗花剪纸,到服饰刺绣底样剪纸,剪纸被赋予了更为丰富的吉祥寓意,具备了社会功能。

技法上,这一站由第一阶段自由剪剪纸过渡到有规则剪传统寓意剪纸的阶段,是一个由动到静、由无意识到有意识的剪纸过程。

第一课:人生礼仪剪纸探秘

人生礼仪是指在人的一生中几个重要阶段举行的仪式,包括诞生、婚礼、祝寿、葬礼。为了满足人们求吉祥、送祝福的美好愿望,剪纸一路相伴。

| 第一课 | 人生礼仪剪纸探秘 |

一　幸福美满的婚礼剪纸

小时候见过最多的热闹事儿就是婚礼了。那时婚礼都是在新郎新娘自己家里操办，因为住的都是平房大院子，谁家要办喜事了，就会把几家邻居的院墙打通，借用邻居家一起办酒席。

婚礼要剪很多带花的喜字，大门口、窗户玻璃、镜子、酒瓶、新婚嫁妆，都会贴上喜花，婚房里更是贴得红彤彤的，寓意双喜临门，百年好合，早生贵子，吉祥如意。

那时常有邻居来请妈妈剪喜字，我也很快就学会了。妈妈说，剪喜字重要的是线条匀称，剪出来的喜字要平整饱满，漂亮大方。接下来，和大家分享剪喜字的方法。

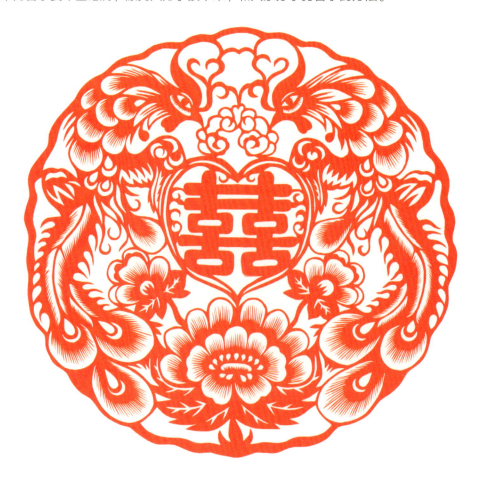

《凤戏牡丹》　郑蝴蝶

1）传统喜字剪法

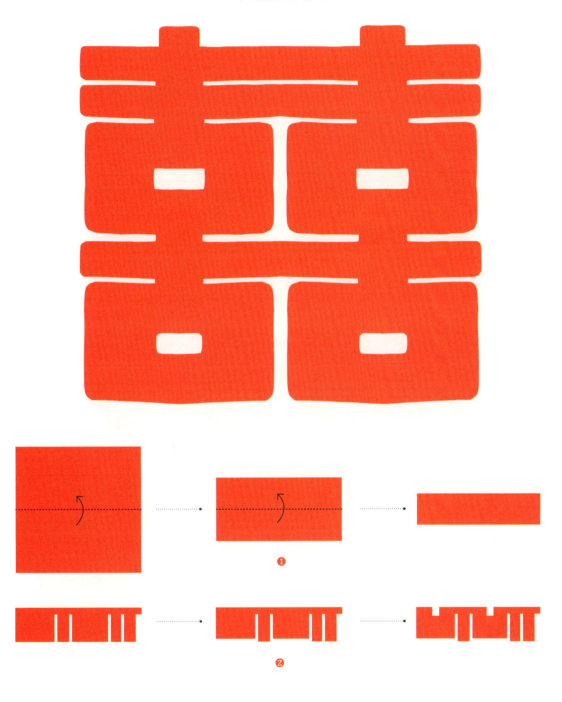

选纸：要剪多大的喜字，就选多大的纸，要剪什么形状的喜字，就选什么形状的纸

❶折纸：把选好的纸对折两次后，在完全封闭的一边折折痕定位

❷剪纸喜字分步完成：喜字共分五部分，两横，一口，一横，一口，一般三个横宽窄是相同的，两个口大小是一样的。若想均匀地把五部分剪出来，需要仔细观察以及手眼配合

2）桃心喜字剪法

桃心喜字选纸和折纸的方法与传统喜字相同，区别在于剪桃心的部分。桃心要剪得饱满匀称。

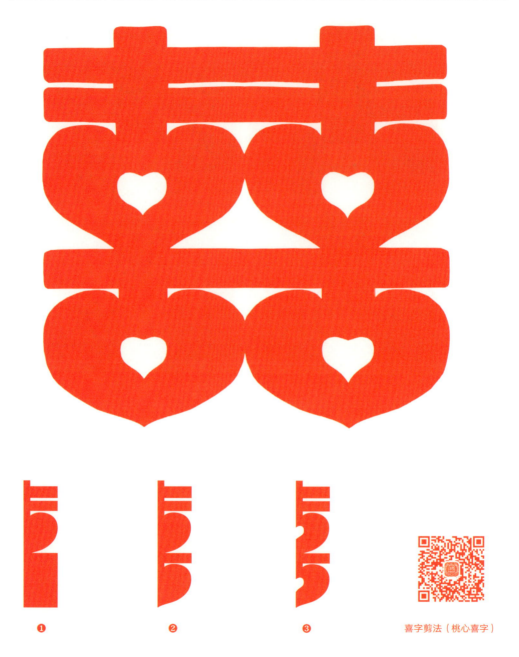

❶　❷　❸

喜字剪法（桃心喜字）

母亲讲习俗

　　旧时婚礼习俗讲究很多，剪纸用到的地方也很多，在婚礼仪式中，婆家送到娘家的礼品上都要贴盖剪纸，一对儿酒瓶上的标签再漂亮也要在上面贴上带喜字的喜花，寓意平平安安，两个酒瓶里还要放两根葱和小米，寓意成家立业把根扎下，日子过的五谷丰登，红红火火。

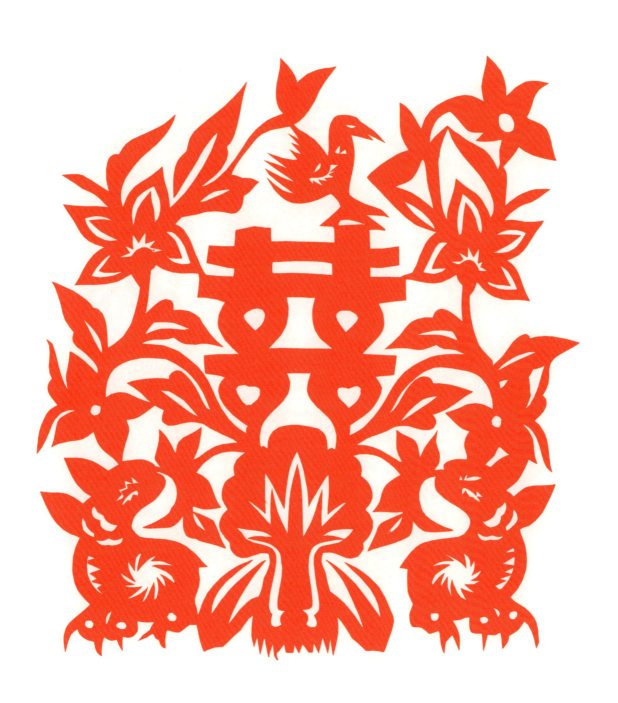

《喜兔吃白菜》 王梅花

这幅剪纸中间为喜字,下方为喜兔吃白菜。白菜取谐音,寓意百财,兔子在民间传说中被供奉为子神,喜兔寓意早生贵子,多子多福。整幅剪纸表达了人们对新婚夫妇的美好祝愿。

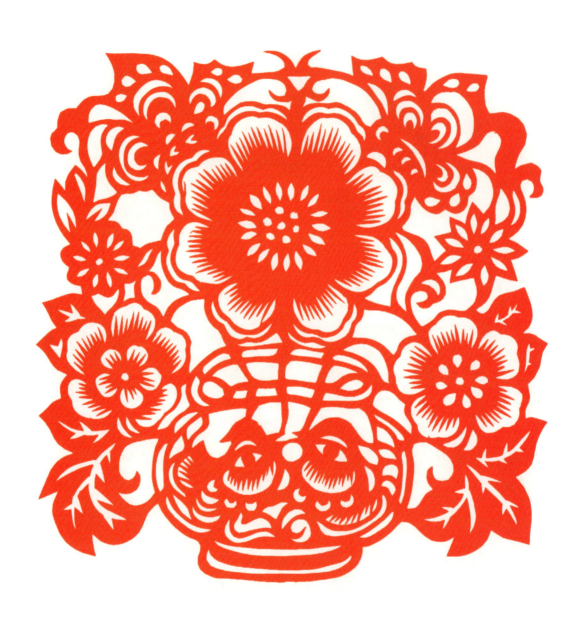

《富贵平安》 郑蝴蝶

这幅剪纸中的花瓶寓意平安,牡丹寓意富贵,一对鸳鸯和蝴蝶恋牡丹寓意夫妻恩爱、家庭美满。

| 第一课 | 人生礼仪剪纸探秘 |

二　多子多福的诞生礼剪纸

诞生礼仪包括求子、怀孕、祝贺生子、百岁、周岁等。旧时以多子为福，如果结婚很久都没有孩子，那一定要剪个求子的剪纸贴在屋里。新婚夫妇也要在居室里贴求子的剪纸，寓意多子多福，早生贵子。

寓意多子的剪纸有葡萄、石榴、西瓜、麦穗等，还有老鼠吃葡萄，喜兔吃白菜等。

从这节课要开始学习剪刀进纸技法。剪刀进纸练习，无论对哪个年龄段的学习者来说都是一个挑战，过程相对艰苦。但有了第一阶段的兴趣和循序渐进的方法引导，坚持下来，便能体会到完成一幅剪纸作品的喜悦。这一阶段主要是练习基本功。

练习剪刀进纸方法时，剪刀要有尖，对控制剪刀的平衡能力也有了更高要求。

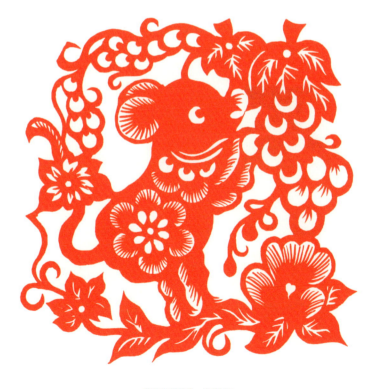

《鼠吃葡萄》　郑蝴蝶

1）葡萄的剪法

练习 1. 剪刀进纸练习，剪圆

❶

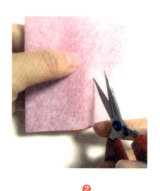

❷

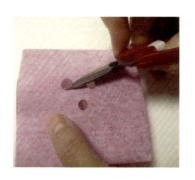

❸

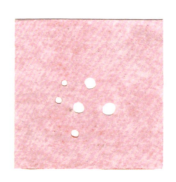

❶在学习剪刀进纸前，一般要将纸折成三层到四层，这样用剪刀尖扎纸时可以压制一下剪刀。在这个基础技法中，考验的是手腕的平衡能力，需要两只手配合更紧密，一只手控制剪刀的一个尖，精准旋转，另一只手的手指垫在下面做配合，需控制好力度

❷完成剪刀进纸后，不要移动位置，让剪刀与纸面成45°角，开始剪内圆

❸内圆完成，圆形可大可小，多做练习，图案边缘要光滑平整

练习 2. 剪刀进纸，在剪圆的基础上剪月牙形

　　运用剪刀进纸的方法剪圆形，在剪到大约四分之三时停剪刀，剪月牙形，注意月牙的角一定要突出，饱满。

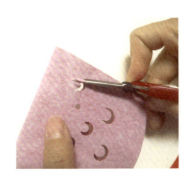

练习 3. 剪刀进纸，在剪圆的基础上剪月牙形，月牙整齐排列变成葡萄颗粒。

❶　　　　　　　　　　　　　　　　　　　　　❷

❶剪刀进纸排剪月牙形状的葡萄颗粒。需留出剪葡萄叶的空间。下排葡萄颗粒少于上排，错位排布，逐步完成所有葡萄颗粒

❷去掉葡萄颗粒外围多余部分，葡萄外形完成

练习 4. 植物叶的剪法

❶

❷

❸

❶ 观察大自然中各种植物叶子的形状，观察叶子内部的脉络

❷ 剪出喜欢的叶子形状

❸ 剪出叶子脉络，一般主叶脉较粗，分叶脉较细，注意剪出层次

练习 5. 葡萄 + 叶子的剪法

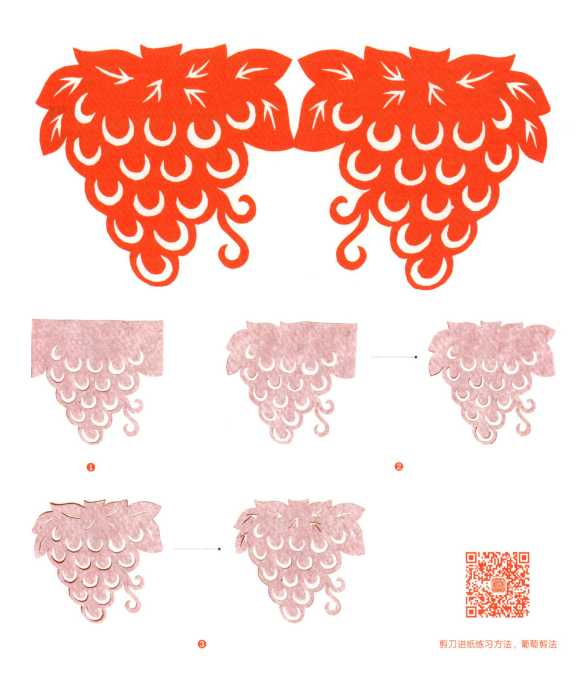

剪刀进纸练习方法，葡萄剪法

❶留出葡萄叶的部分，开始剪葡萄颗粒　　❷从上部开始剪葡萄叶，完成葡萄和叶子外轮廓　　❸剪出叶脉

剪刀进纸练习阶段，一定要循序渐进，从一个点到圆再到月牙，这个过程我们感受剪刀使用细微变化的过程。

注意观察大自然，发现身边的美。体会手眼配合、心摹手追的剪纸方法，同时注意剪刀使用的安全性。

《葡萄喜花》 郑蝴蝶

这幅剪纸是传统喜字与葡萄的组合，寓意早生贵子，外轮廓为圆形，有团圆、圆满之意

2）石榴的剪法

练习1：单石榴剪法

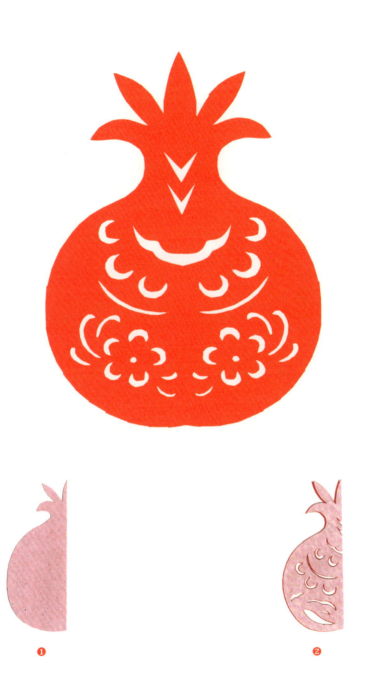

❶对称折纸，剪出石榴外轮廓　　　　　　　　　　❷石榴内部创意剪

练习 2：石榴加叶剪法

❶

❶剪石榴加叶外轮廓，剪石榴内部花纹，作品完成

3）石榴荷花组合剪法 1

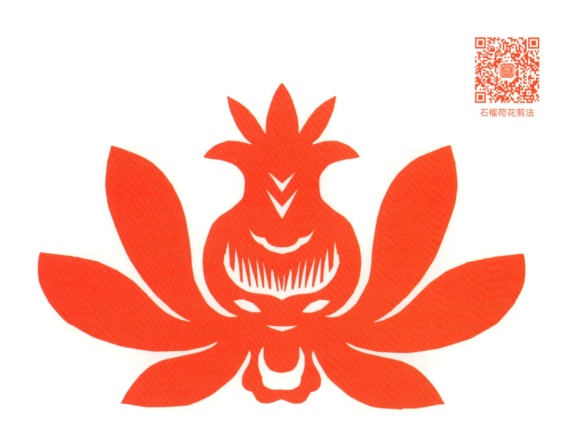

石榴荷花剪法

❶

❷

❶对称折纸，剪出石榴荷花外轮廓，注意荷叶叶片的方向

❷剪石榴内部的花纹

4）石榴荷花组合剪法 2

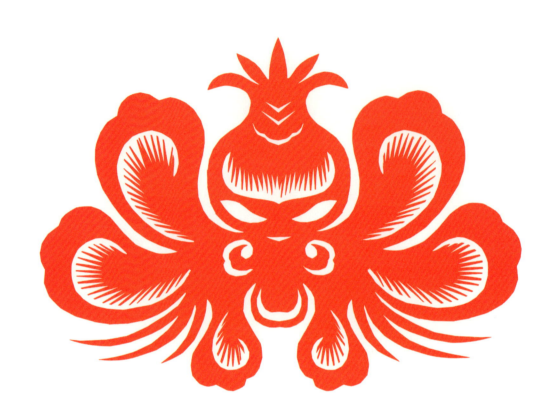

❶

❷

❶对称折纸，剪出石榴荷花外轮廓，注意荷叶片花边方向　　　　❷剪石榴及荷叶内部的花纹

《石榴花》 刘晓迪

5）西瓜剪法

❶

❷

❸

❶对称折纸，剪西瓜外形　❷剪西瓜尾部花瓣及叶子　❸完成西瓜及花瓣、叶子的内部花纹

西瓜的剪法

刚开始剪复杂的图形会感觉有点难,诀窍是看见什么剪什么,不用计较剪得好不好看,多观察,多剪,慢慢就会找到感觉了。循序渐进练习,便会渐入佳境。

《西瓜花》 刘晓迪

母亲讲习俗

　　窗花剪纸不是只有春节才贴,结婚时也会贴窗花。娶媳妇当天,新房的纸窗户都会被闹洞房的人捅破,不留一片纸,晚上只能挂个帘子睡觉。等到第二天新媳妇回门,婆婆会再给窗户重新贴上石榴、葡萄、西瓜等寓意早生贵子、多福多子的剪纸。

《如意喜花》　郑蝴蝶

| 第一课 | 人生礼仪剪纸探秘 |

三　长命百岁的寿礼剪纸

家里长辈一般六十岁开始办寿宴，七十岁、八十岁、九十岁，每隔十年都要大办一次。在办寿宴时要布置寿堂，亲戚朋友要送寿礼，吃长寿面，贴长寿花，寓意健康长寿。长寿花即寿礼剪纸，常选用寿桃纹样。

1）寿桃的剪法

练习1：单寿桃剪法

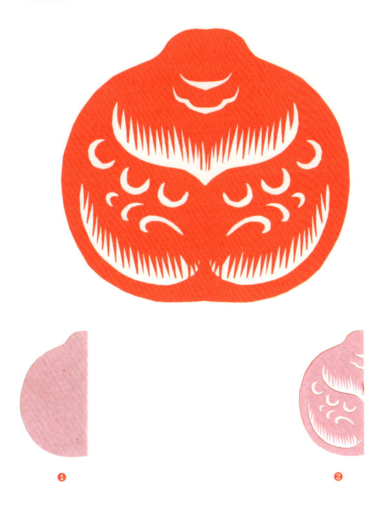

❶ 纸张对称折叠，剪出桃子的外形　　　　❷ 剪桃子的内部花纹

练习 2：寿桃加叶子剪法

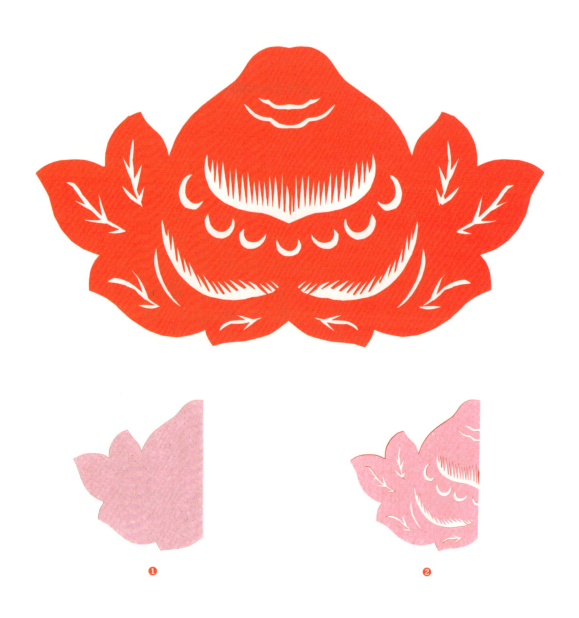

❶纸张对称折叠，从折痕上部向下约三分之一处剪不同形态的桃子外形，其他部分剪叶子外形，叶子包着内部的桃子，桃子和叶子外形完成

❷剪桃子的内部花纹，按桃叶的方向剪叶脉

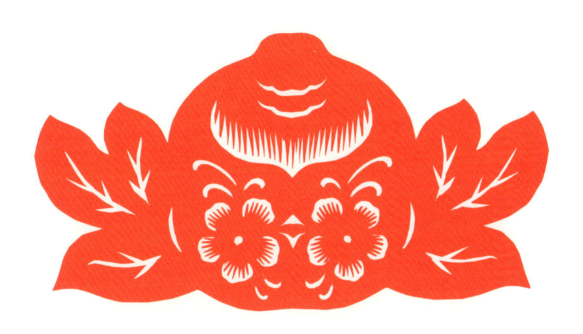

TIPS

剪寿桃时，多观察生活中见到的桃子形状，寿桃外形剪好后，内部可以尝试不同的图案，灵活使用各种剪纸花纹，练习组合图案。

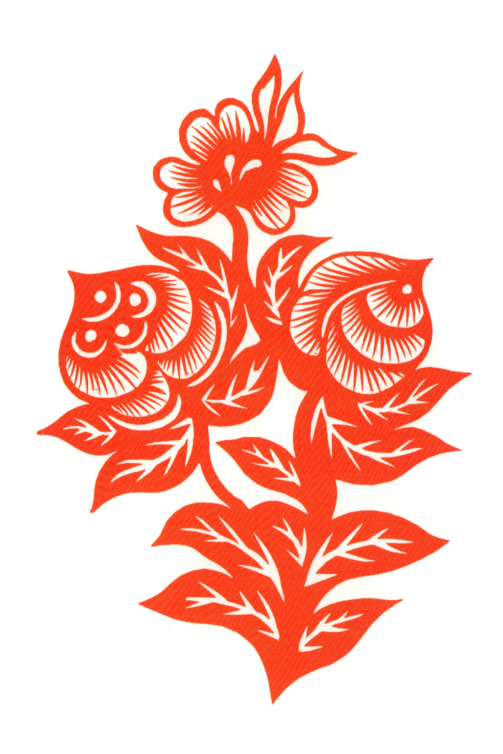

《寿桃花》 刘晓迪

拓展练习：组合剪纸

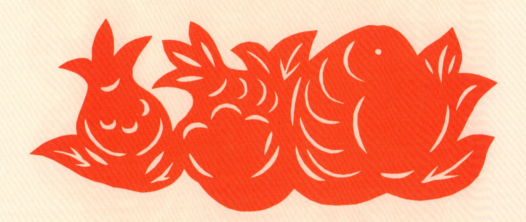

1 桃子石榴组合剪法

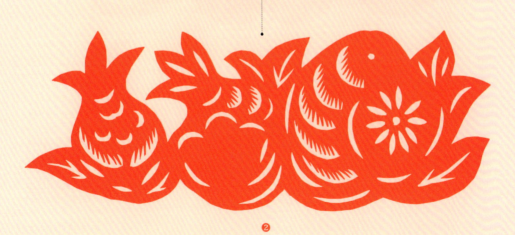

❶剪寿桃石榴创意组合的外轮廓　❷完成内部花纹创意剪

2 母亲节桃心剪纸制作

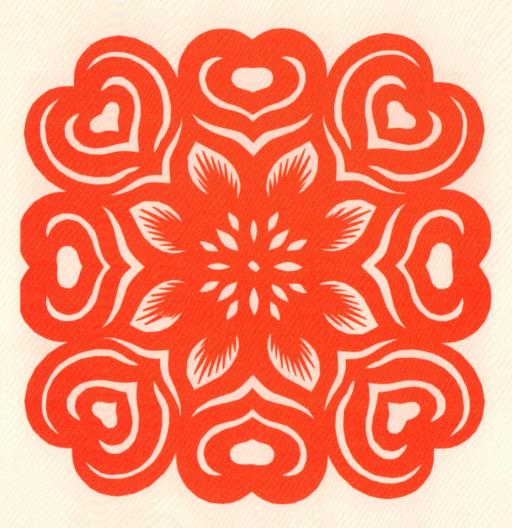

❶

母亲节桃心团花剪法

准备一张方形红纸，用自己喜欢的折叠法折叠　　❶在折纸外围剪出桃心形状，折纸中间创意剪花瓣，打开折叠部分　　三折法

❶

准备一张方形红纸,用自己喜欢的折叠法折叠

❶在折纸外围剪出桃心形状,折纸中间创意剪花瓣,打开折叠部分

六折法

母亲讲习俗

过去给老人庆寿有"庆九不庆十"的说法，例如六十大寿一定是在五十九岁的时候办寿宴，这样才能长命百岁。长辈庆寿时，参加寿宴的至亲要蒸寿桃形状的馒头作为寿礼，一般是 15 个或 17 个，数量一定是单数，单数寓意阳，寓意吉祥如意。庆寿的长辈会回礼，带回单数馒头，让参加寿宴的亲友沾沾喜气，祝愿日子蒸蒸日上。

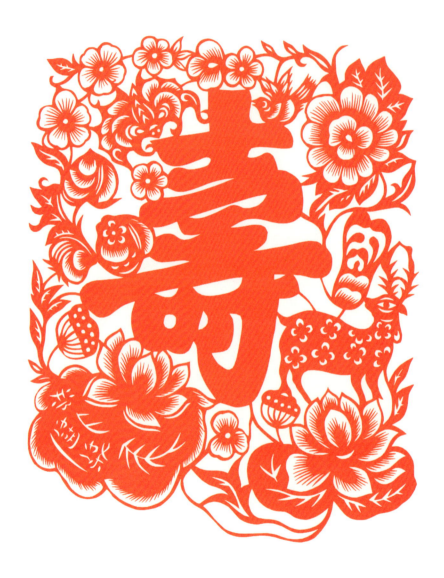

《祝寿》 郑蝴蝶

整幅剪纸以外围蝙蝠、寿桃、佛手、鹿、喜鹊、荷花和中间寿字等纹样构图，寓意"福、禄、寿、喜"，寿桃寓意长寿，表达了创作者对长寿者的美好祝愿。

第二站 探索——吉祥剪纸的大千世界

第二课：岁时节日剪纸探秘

岁时节日，主要是指以天时、物候的周期性转换为标记，在社会生活中年久成俗的活动。节日与农事活动有着密切的关系，各个节日以年为周期，循环往复。在春节、元宵节、清明节、端午节、中秋节等传统节日中，剪纸扮演着重要的角色，应用更为广泛。

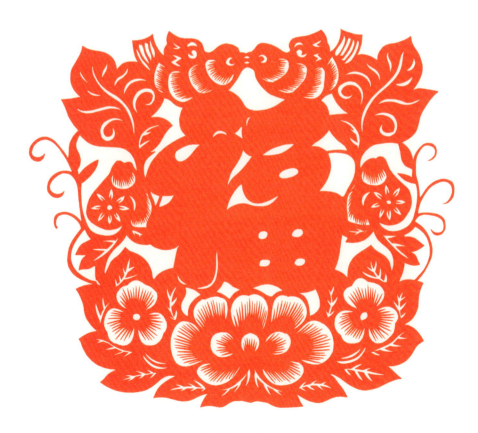

《喜鹊报喜福》 郑蝴蝶

第二课　　　岁时节日剪纸探秘

一　趋吉避凶的年节剪纸

"过年喽！"在孩子的欢呼声中，春节到了，孩子们盼着穿新衣放鞭炮收压岁钱，大人们合计一年的收获，忙着祭祖拜神，合家团圆。一家子不论大小，一年忙到头，盼的就是过年。

春节，民间俗称"大年""过大年"。过大年的窗花，以喜庆吉祥为主调，兼有辟邪镇宅的内容。每逢春节，家家户户都要贴上期盼来年风调雨顺、五谷丰登的窗花剪纸，也要贴狮子老虎，寓意辟邪镇宅保平安。

窗花有小幅的，如瓜瓞绵绵、蝙蝠等剪纸；也有大幅剪纸图案，如四季如意、连年有余的团花剪纸。姥姥剪窗花贴窗花最讲究，常常用五颜六色的彩纸拼贴，一般上面贴狮子，下面贴老虎，而且一定要对称，这也是老辈儿贴窗花的规矩。接下来，让我们一起学习剪窗花吧。

1）如意花纹窗花剪法

如意花纹剪纸，在姥姥和妈妈的剪纸作品中出现最多。姥姥的剪纸作品《老虎登云》中用到的如意纹，被看作云朵，寓意荣华富贵。妈妈的剪纸作品《四季如意》中的如意纹，寓意事事如意。如意纹也是窗花中"角花"的重要装饰纹样。

选方形纸张，三折法折叠　❶沿着90°角起剪刀，剪弧线，至边角附近向下剪圆　❷完成外围如意剪法，其他部分可以自由创作

2）石榴如意组合剪法

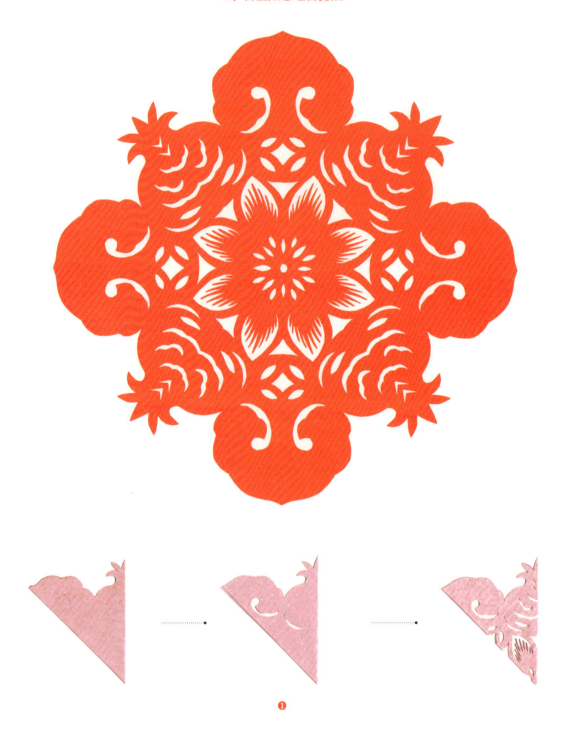

选方形纸张，三折法折叠

❶沿着90°角起剪刀，剪石榴，到石榴与如意的连接处停剪刀。从三角斜边起剪刀，剪如意形状，完成如意及石榴的外形，其他部分可自由创作

3）双如意剪纸剪法，如意图案服饰设计

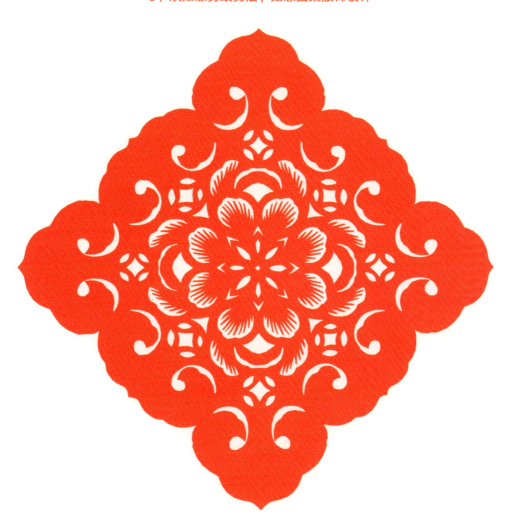

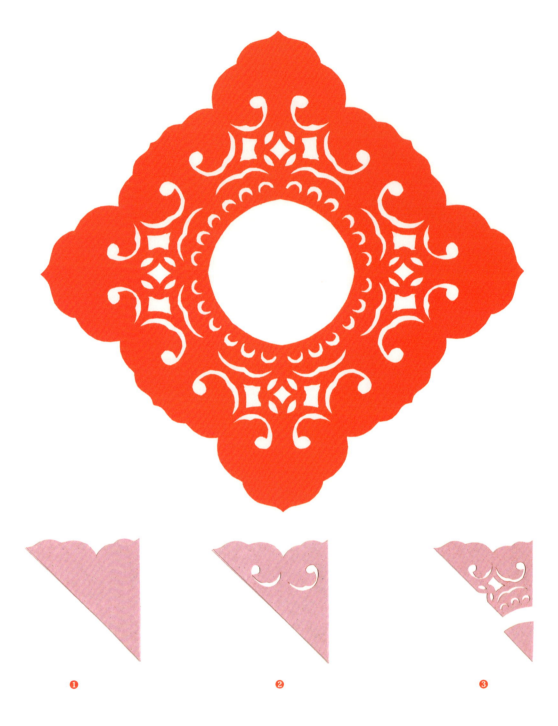

❶ ❷ ❸

❶选方形纸张，三折法折叠，剪双如意外形　❷剪双如意的内部形状　❸其他部分可自由创作。双如意如果做整幅剪纸的花边装饰，花纹可根据用途调整，灵活使用。在双如意基础上，运用如意图案设计如意服饰，注意留出中间套头部分

4）如意角花制作

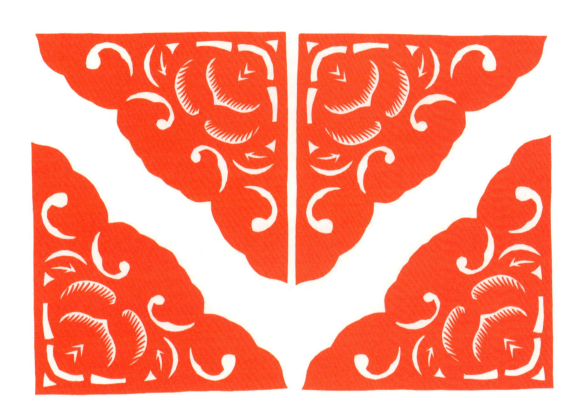

❶

❷

❸

❶方形纸张，三折法折叠，剪双如意外形

❷中间部分可以剪石榴寿桃等图案，根据不同寓意及用途自由组合创作，注意在剪角花时，斜边不要剪破

❸沿斜边对齐剪一刀，展开，完成角花

四季如意剪法

如意剪法看似简单，实际在剪纸实践中是一个难点。怎样灵活应用如意花纹，需要多观察，多练习，剪纸另外一个用途就是做刺绣底样使用，例如苗族剪纸。尝试制作服饰剪纸，引入剪纸与刺绣的关系概念，引导孩子探索不同艺术形式之间的关联性。

拓展练习：如意纹

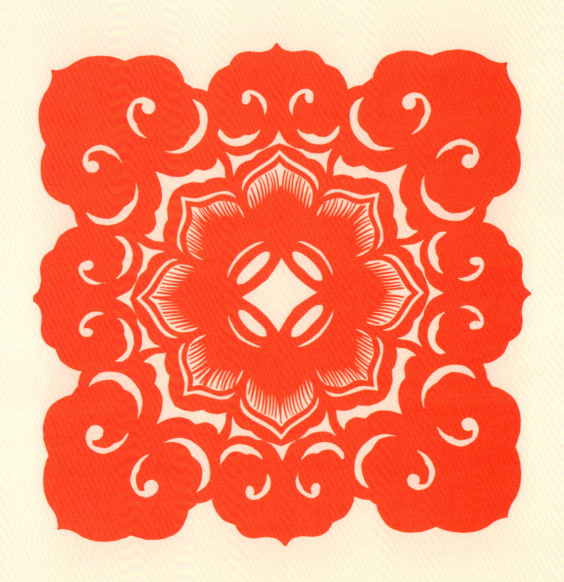

母亲讲习俗

姥姥做如意纹坎肩时,里面絮着棉花,外面绣着花,中间有套头的部分,四个角分别在前胸后背和两肩膀,穿在里面干活的时候,肩膀处抗摩擦也具保暖性。

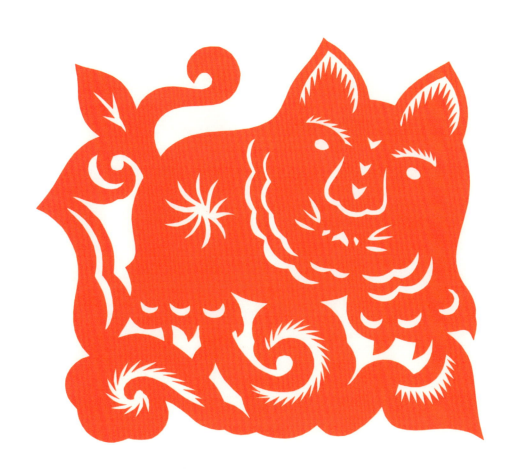

《老虎登云》 王梅花

整幅剪纸由像猫一样的虎和如意云纹构成。在民间传说里,虎是辟邪保平安的文化图腾,很多地区在春节要贴虎的剪纸窗花。姥姥说,本地人都没见过虎长什么样子,因此代代传承的老虎和猫长得一样,剪老虎就是照猫画虎。如意云纹寓意荣华富贵,事事如意。

5）佛手的剪法

佛手的形状像半握着的手，其佛手的"佛"与"福"音相谐，常与寿桃等图样组合，有祝福人们福寿双全之意。

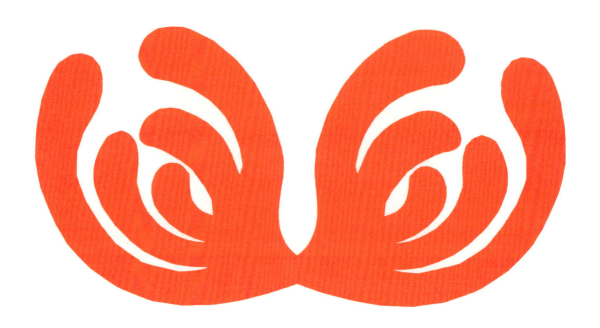

❶

❶对称折叠，剪佛手外形，注意佛手内部结构的分布

6）葫芦的剪法

民间剪纸中"葫芦"寓意"福禄",是富贵的象征,另外因葫芦藤蔓绵延、结子繁盛,又被视为祈求子孙万代的吉祥物。

❶剪葫芦外形　　　　　　　　　　❷剪内部花纹

7）白菜的剪法

窗花中"白菜"谐音"百财",寓意百种财运。

❶对称折叠,剪白菜外形　　　　　　❷白菜内部花纹创作

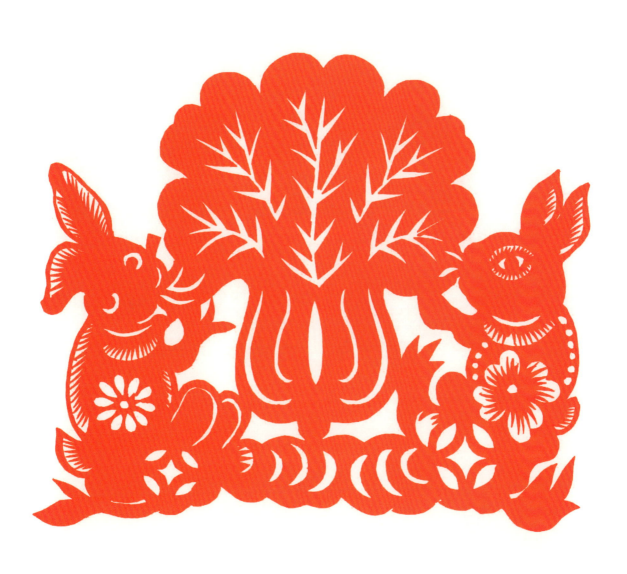

《喜兔吃白菜》 刘晓迪

8）蝙蝠剪法

窗花中"蝙蝠"取"福"的音，寓意祝福，和铜钱组合寓意福在眼前。

❶

❷

蝙蝠剪法

❶对称折叠，剪蝙蝠外形

❷完成蝙蝠身体内部结构及花纹装饰

9）蝙蝠铜钱组合剪法

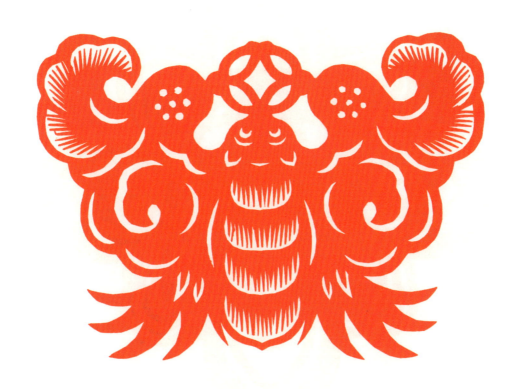

❶

❷

❸

❶对称折叠，剪铜钱

❷剪蝙蝠外形

❸完成蝙蝠身体内部及花纹装饰

母亲讲习俗

过年有很多讲究,从腊八节开始就准备过年了。腊八节要提前准备大米、小米、红枣、莲子和红豆、绿豆、黄豆等煮腊八粥的食材,提前一天浸泡,腊八节当天一早就开始煮腊八粥,一定要在太阳出来前煮好,寓意来年庄稼早成熟,早丰收。腊月二十三是祭灶王爷的日子,之后就开始剪窗花、打扫房屋,到了腊月二十八,就可以贴窗花准备过年了,"剪花容易贴花难",贴窗花时既要美观,又不能妨碍光线的透入。

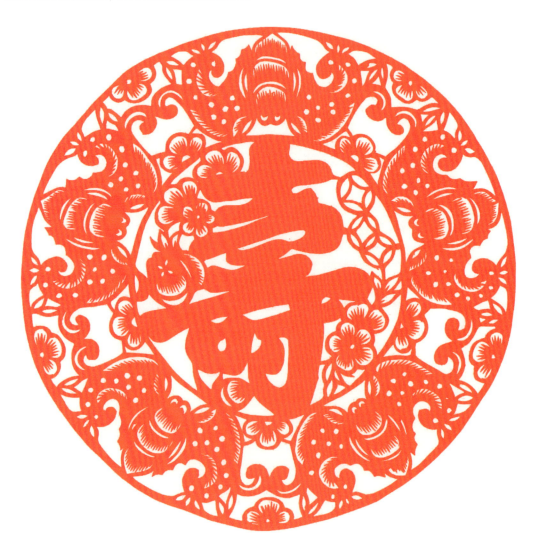

《五福捧寿》 郑蝴蝶

整幅剪纸以外围五只蝙蝠和中间寿字构图,五只蝙蝠寓意"福、禄、寿、喜、财"五福临门。

第二课　　岁时节日剪纸探秘

二　喜庆的元宵节剪纸

正月十五为上元节，是新的一年中第一个月圆之夜，古人称"夜"为"宵"，因此也叫元宵节，食物元宵就是因节得名。

正月十五闹元宵，小时候见过垒旺火，一次是在大年三十那天，家家户户在门口都要用大块煤炭垒成塔状旺火，一次是正月十五元宵节这天，要垒一个更大的旺火，以图吉利，寓意全年兴旺。同时正月十五的庆祝活动是最热闹的，有扭秧歌、看花灯、猜灯谜、放焰火等习俗，家家户户张灯结彩，因而也叫灯节。贴着各式各样剪纸图案的花灯尤其惹人喜爱，大门上挂着"喜"灯，一进大门的屋檐下挂着"福"灯，还有孩子们打的"莲花灯""兔子灯"，此外还有"喜鹊登梅""四季平安""童子莲花"等寓意喜庆的剪纸图案，和春节时贴的窗花剪纸交相辉映。

1）福字剪法

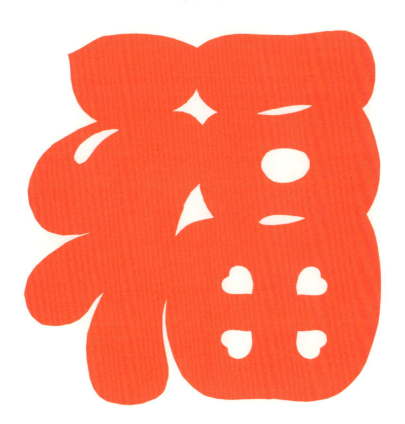

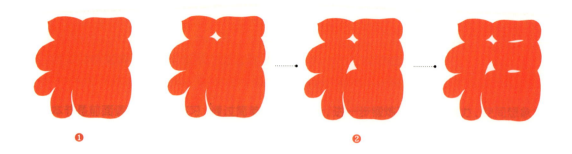

❶ ❷

❶选方形纸张，折出"田"字折痕后打开

❷观察打开的纸张，在田字格里想象一下福字结构的分布，开始剪福字外轮廓，注意折痕位置结构的变化

❸在内部剪"福"字笔画轮廓，"田"字部分可再次折叠剪口

《福》 刘晓迪

《连年有余福》 郑蝴蝶

2）春字剪法

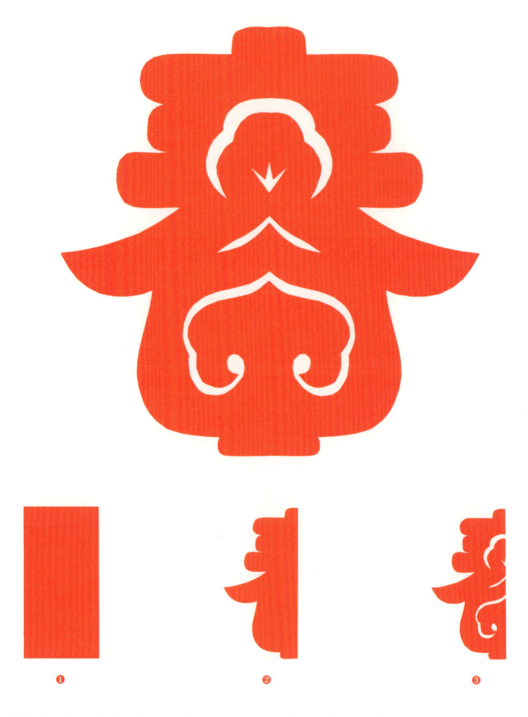

❶ 选方形纸四张，可以分次剪，也可以同次剪。如同次剪，可平放在一起对折，在折好的纸上剪春字外轮廓

❷ 剪内部花纹，注意春字底部要保持平整

❸ 将四个春字侧面粘贴，呈立体灯笼形状，可摆在桌上，也可加流苏挂起来

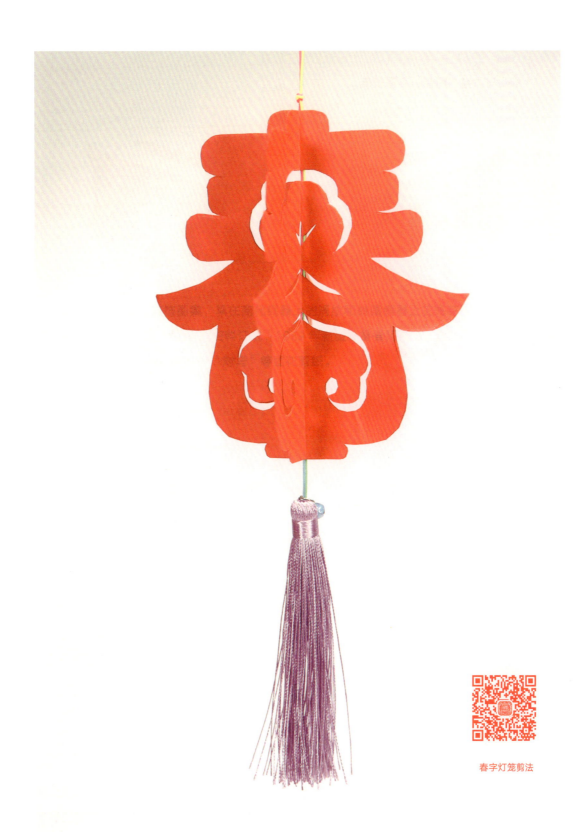

春字灯笼剪法

3）蝴蝶剪法

"蝶"与"耋"同音，寓意长寿。

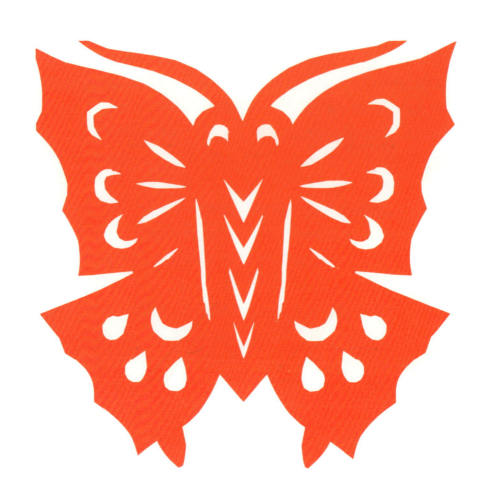

❶

❷

❶取方形纸，平面对折，剪蝴蝶外轮廓

❷完成蝴蝶内部花纹

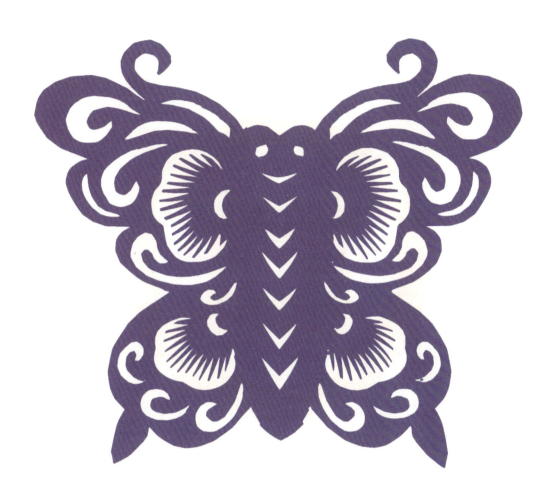

蝴蝶剪法

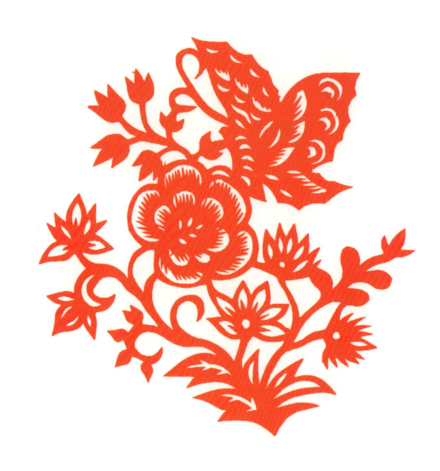

《蝶恋花》 郑蝴蝶

4）梅花剪法

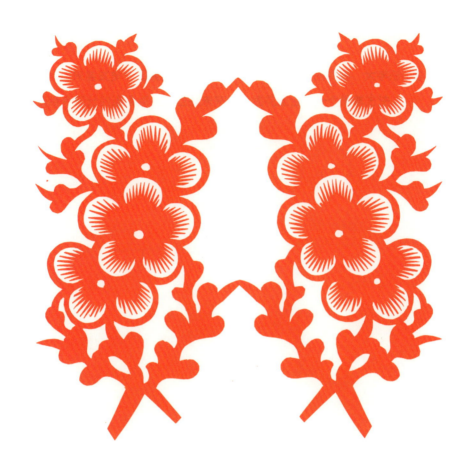

❶

❷

❸

❶取方形纸，平面对折，内部剪一个梅花及围绕梅花的多个梅花花瓣

❷围绕剪好的梅花剪花苞和枝杈

❸完成梅花花瓣毛刺细纹

梅花剪法

5）喜鹊的剪法

取纸，可几层一起剪，首先剪喜鹊外轮廓，再剪喜鹊眼睛及头部部分，完成喜鹊身体及翅膀细纹部分，注意观察喜鹊不同的形态，最后完成作品。如例所示，按步骤完成。

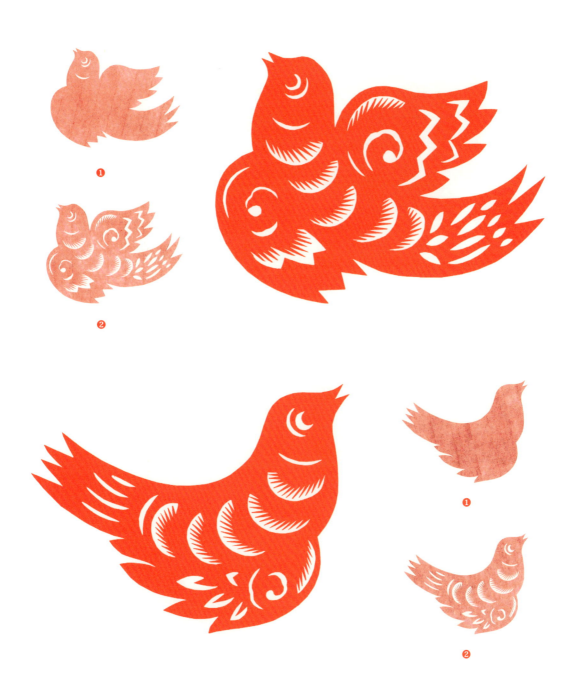

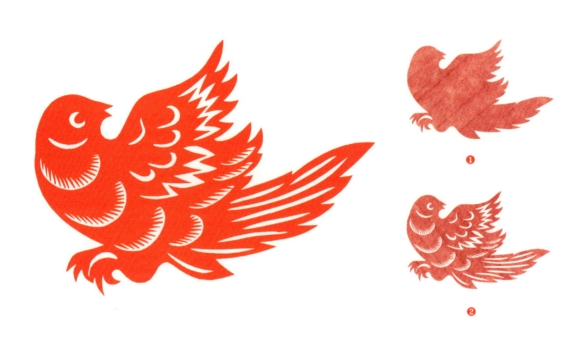

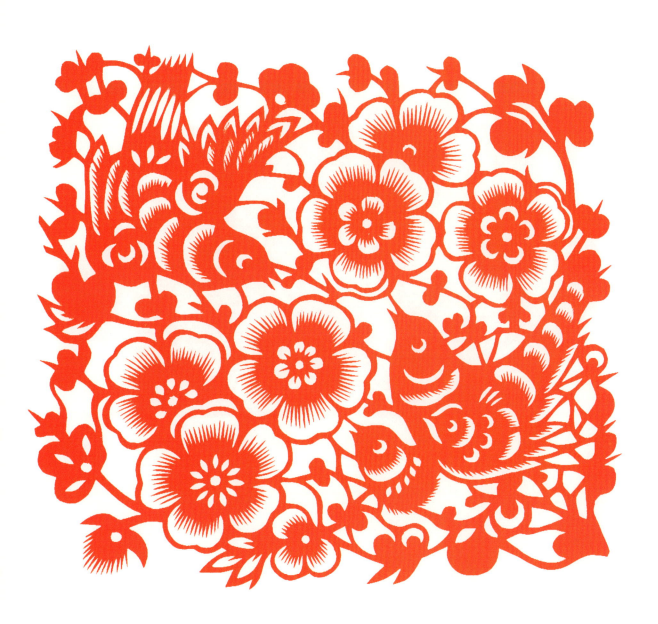

《喜鹊登梅》 郑蝴蝶

6）莲花的剪法

❶

❷

❶ 取方形纸，平面对折，剪莲花花瓣

❷ 剪莲叶、莲花内部莲蓬及莲花花瓣毛刺

7）荷花的剪法

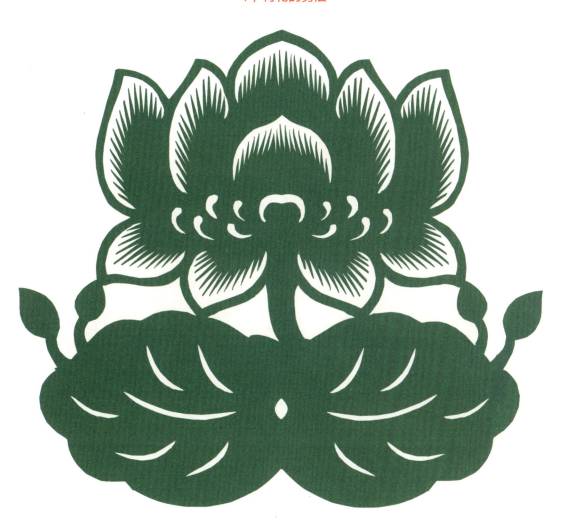

❶

❷

❸

❶取方形纸，平面对折，剪荷花花瓣

❷围绕荷花花瓣剪荷叶，注意连接点

❸完成荷花花瓣毛刺及荷叶内部的花纹

8）金鱼的剪法1

金鱼谐音"金玉"，寓意金玉满堂。

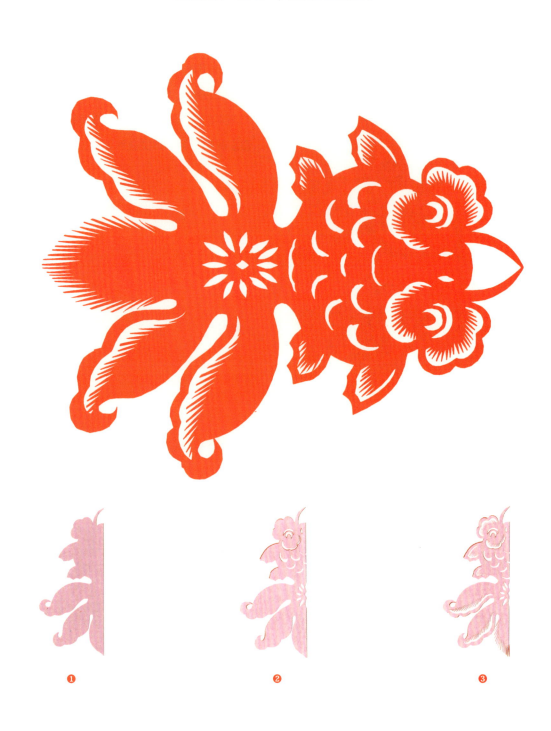

❶取方形纸，平面对折，剪对称金鱼外轮廓

❷完成金鱼头部及身体部分

❸完成金鱼尾部及其他细纹

9）金鱼的剪法 2

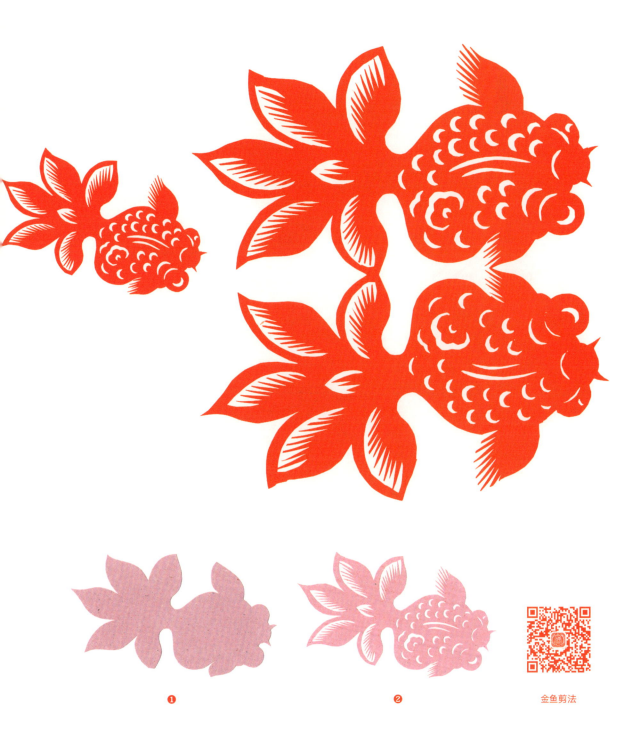

❶ ❷ 金鱼剪法

❶取方形纸，可几层纸一起剪，剪金鱼外轮廓，注意金鱼肚子部分的剪法　　❷剪金鱼头部及身体细纹

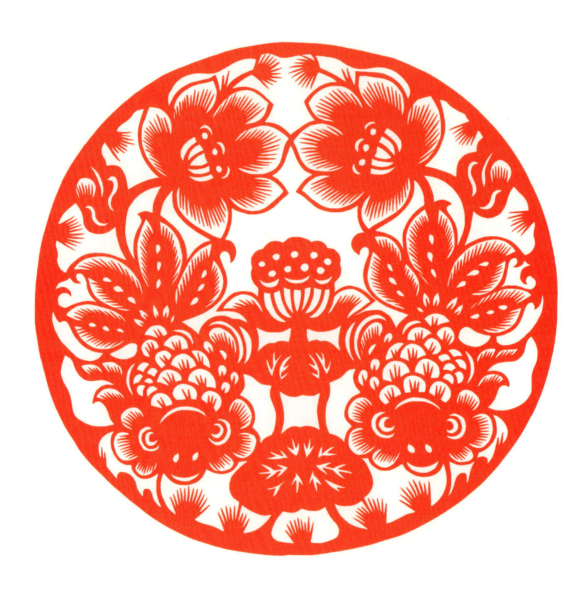

《金玉满堂》 郑蝴蝶

10）牡丹的剪法 1

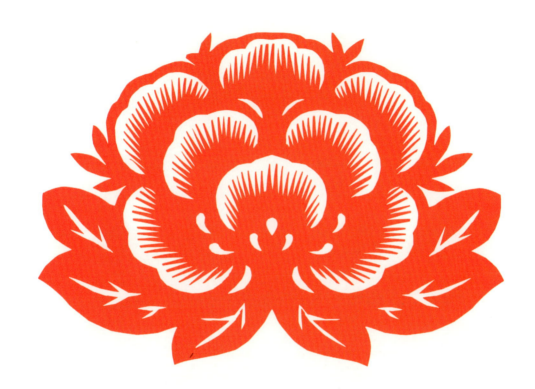

❶

❷

❸

❶ 取方形纸，平面对折，剪花瓣

❷ 围绕花瓣剪叶子

❸ 完成花瓣毛刺及叶子内部的花纹

11）牡丹的剪法 2

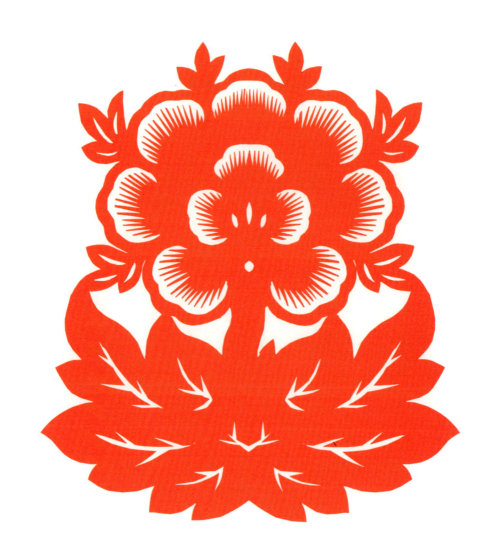

❶

❷

❸

❶取方形纸，平面对折，剪花瓣

❷围绕花瓣剪叶子，注意连接点

❸完成花瓣毛刺及叶子内部花纹

12）牡丹的剪法 3

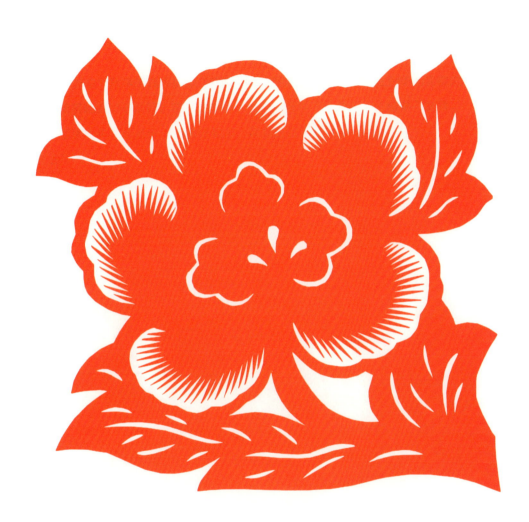

❶

❷

❸

❶取方形纸，靠上部剪花瓣

❷围绕花瓣剪叶子，注意连接点

❸完成花瓣毛刺及叶子内部花纹

13）牡丹的剪法 4

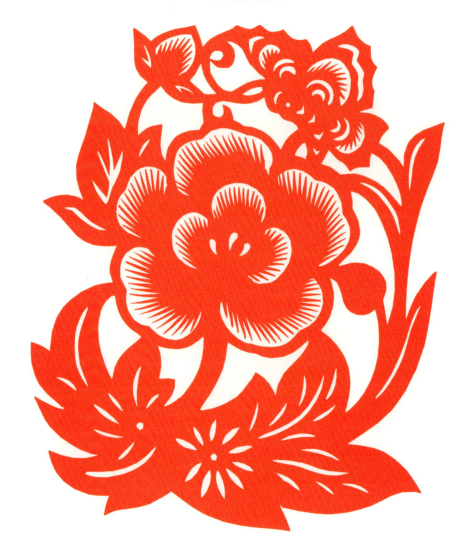

❶

❷

❸

❶取方形纸，靠上部剪牡丹花瓣

❷围绕花瓣剪叶子，注意连接点

❸完成花瓣毛刺及叶子内部花纹

14）鸳鸯的剪法

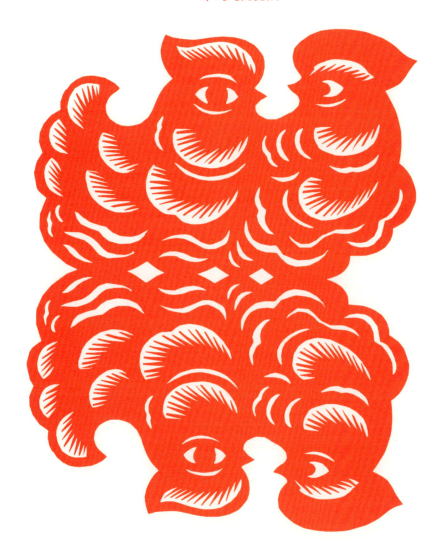

❶

❷

❸

❶取方形纸，可叠几层，剪鸳鸯外轮廓，注意两只鸳鸯重叠的部分

❷完成鸳鸯头部及身体

❸完成鸳鸯内部细纹

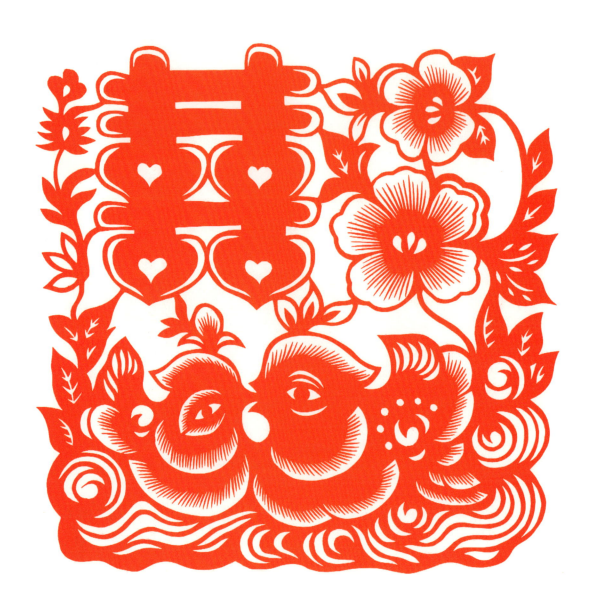

《鸳鸯喜》 郑蝴蝶

拓展练习：手腕花制作

手腕花剪法

❶准备一张长条形的彩纸，绕在手腕上，按压折痕

❷沿折痕剪出荷花等剪纸纹样，剪去多余部分

❸打开折叠部分，在一边上部进剪刀，剪折痕的二分之一，在另一边下部进剪刀，剪折痕的二分之一

❹两边交叉，就可以戴在手上了

母亲讲习俗

　　元宵节剪纸一般也要在春节前完成，贴在花灯上。年三十晚上一直到正月十五，一般是不剪剪纸的，也不做缝衣服之类的事情。这是老辈人的讲究，正月要好好休息，不劳动。

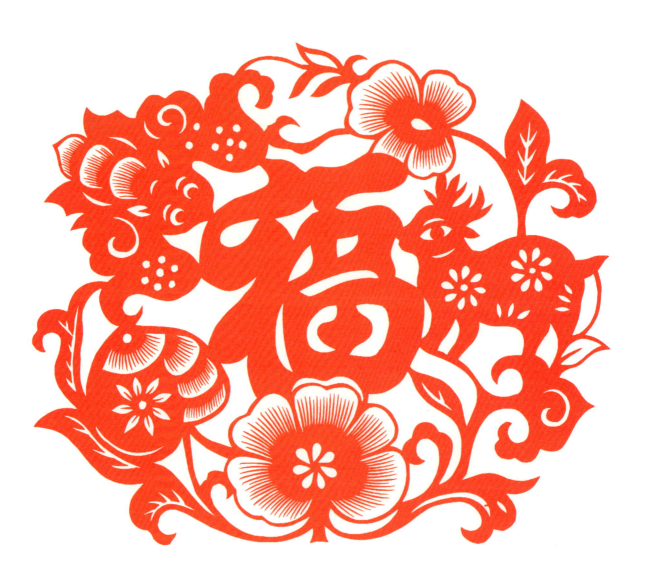

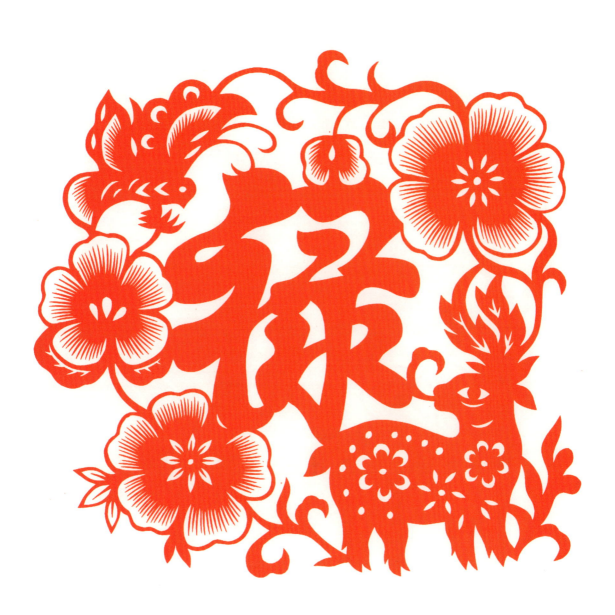

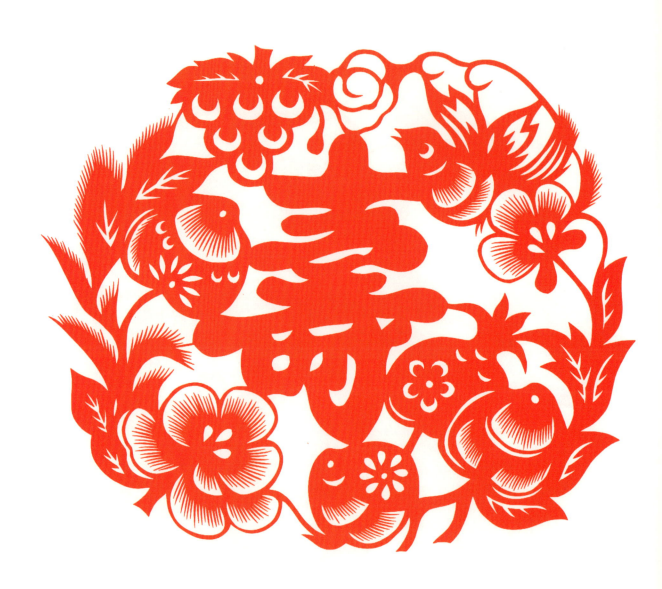

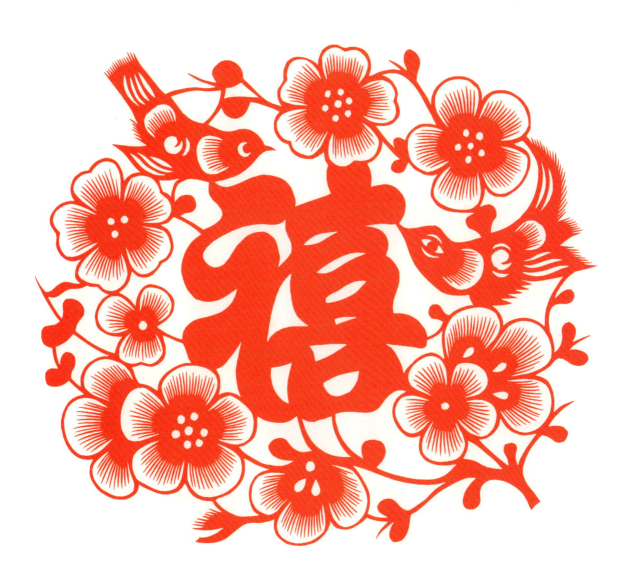

《福禄寿喜》 郑蝴蝶

四幅剪纸以汉字为中心,与传统吉祥纹样蝙蝠、寿桃、鹿、蝶恋花、葡萄、喜鹊、石榴、喜鹊登梅等组图,突出福禄寿喜剪纸的吉祥寓意。

| 第二课 | 岁时节日剪纸探秘 |

三　　驱邪免灾的端午节剪纸

农历五月五日为端午节，也叫"端阳节"。五月入夏后，各种疾病开始多了起来，所以端午节的活动中驱邪免灾的内容很多。每年妈妈都要提前开始剪端午节用的剪纸，要剪花瓶，寓意平安；要剪端午鸡、黄老虎；还要剪剪子、锥子、五毒。端午节前一天，把剪好的剪纸贴在大门上，门上还要插些艾叶，用于避邪驱毒。

1）端午黄老虎剪法

❸

❶　　　　　　　　　　　　　　　　❷

❶取黄色纸，剪虎外形　　❷剪虎头部，注意突出虎头的"王"字，可折叠剪虎头的对称部分　　❸用红色纸做底，贴一对黄老虎

2）端午红公鸡剪法

按图例步骤剪制，首先完成外轮廓，再完成鸡头部，其他内部花纹可自由创作。

❶　　　　　　　❷　　　　　　　❸

母亲讲习俗

端午节的剪纸，一般会贴在十二岁以下的孩子门上，护佑他们平安健康。在端午节剪纸中，虎要用黄纸剪，有辟邪的寓意，红公鸡要剪得凶一点，这样才可以把毒虫吃掉。

《红公鸡黄老虎》 郑蝴蝶

| 第二课 | 岁时节日剪纸探秘 |

四　庆祝丰收团圆的中秋节剪纸

中秋节在农历八月十五，是中国人十分重视的一个节日。我国古代帝王就有春天祭日、秋天祭月的礼制，农历八月十五这一天恰好是稻子成熟的时节，各家都会拜土地神庆祝丰收，有拜月或祭月的风俗。后来，人们逐渐把中秋赏月与品尝月饼作为家人团圆的象征，妇女们常剪"玉兔捣药""嫦娥奔月"等剪纸以应节令。

1）玉兔捣药

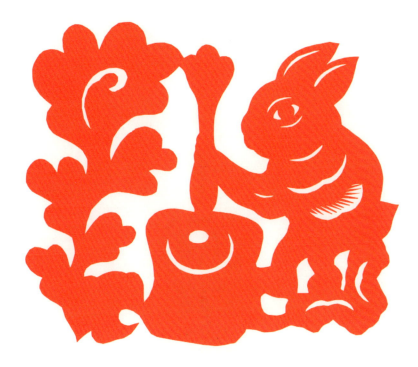

❶

❷

❸

❶取方形纸，剪玉兔捣药外形

❷剪玉兔头部及灵芝草，注意兔子及灵芝草生长的形态

❸内部花纹创作

母亲讲习俗

传说月亮里住着玉兔和金蟾,玉兔是治病救人的,会给人们送来治百病的药丸,金蟾是招财的。所以,中秋节的时候观月赏月,可以给全家带来好运。

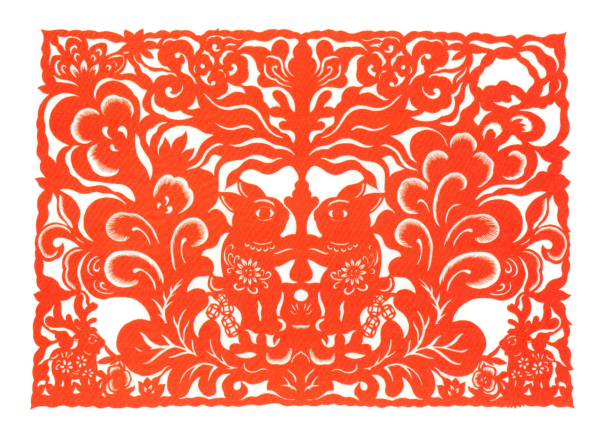

《玉兔捣药》 刘晓迪

剪纸上半部分的葫芦云彩寓意荟萃天地精华,玉兔捣药被灵芝草包围,左右下角的鹿象征长寿,也是玉兔到人间的坐骑,宝葫芦吸纳天地精华,寓意"福禄"。

第二站 探索——吉祥剪纸的大千世界

第三课：吉祥生肖剪纸

十二生肖是中国历史悠久的民俗文化符号，历代留下了大量描绘其形象和象征意义的诗歌、春联、绘画、书画和民间工艺作品等。

生肖剪纸既要形似，还要表现出生肖动物的动态，需要更高的观察力、想象力及动手能力。

一般剪生肖要先剪外形，通过外形把动物神韵反映出来，再剪生肖头部，身上的花纹则可自由创作。民间剪纸中内部常用有寓意的装饰纹样。本课剪生肖方法是民间剪纸心摹手追、手眼协调更综合的体验，接下来，让我们一起来剪十二生肖剪纸，了解十二生肖的民俗寓意。

《福兔》 郑蝴蝶

第三课 吉祥生肖剪纸

一 子 鼠

民间剪纸中鼠被看作多子的象征。传说在很久以前，天地一片混沌，老鼠勇敢地把天咬开了一个洞，俗称"鼠咬天开"，鼠成为开天辟地的英雄，生育万物的子神。老鼠的图腾，象征着对太阳的崇拜，对光明的追求，新婚夫妇一般要贴和鼠相关的剪纸，期盼早生贵子。

剪法图例：

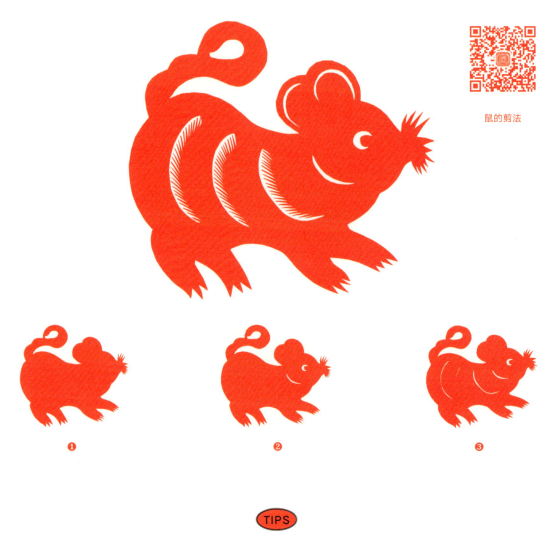

鼠的剪法

❶　　❷　　❸

TIPS

刚开始尝试剪生肖时，都掌握不好生肖比例，一般应先观察动物的外貌特征，然后看样摹剪，边看边剪。之后可以挞样再剪一遍，学习优秀剪纸作品的构图比例和线条。最后再拿掉样子，凭感觉剪，身体内部的花纹可自由创作。

母亲讲习俗

每年正月初九是老鼠嫁女日，有很多禁忌。家家户户都不动针线，不动剪刀，也不梳头，据说是怕扎烂老鼠窝，影响到老鼠嫁女，得罪了老鼠，给来年带来隐患。相传，当天晚上如果用耳朵贴着大水缸听，可以听到老鼠吹吹打打办婚事的声音。

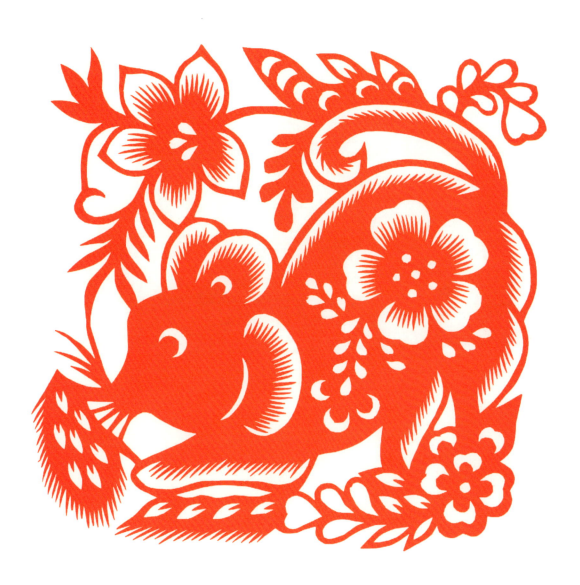

《鼠》 郑蝴蝶

《老鼠嫁女》（中国美术馆藏） 郑蝴蝶

这幅剪纸中，有提鞭炮、抬花轿的鼠，吹喇叭、敲锣的鼠，送嫁妆、扶元宝的小鼠，还有新娘鼠和花轿，把老鼠娶亲的场面表现得活灵活现，周围配以石榴、葡萄和牡丹花，寓意多子多福，富贵如意。

| 第三课 | 吉祥生肖剪纸 |

二 丑牛

农历二十四节气中的立春俗称"打春"。在其前一天，人们用泥土做成春牛，放在家门口，等立春那天用红绿鞭子抽打。将春牛打碎，有鞭策老牛下地耕田的"催耕"之意。

民间剪纸中牛象征春天，也象征勤劳，寓意五谷丰登。

剪法图例：

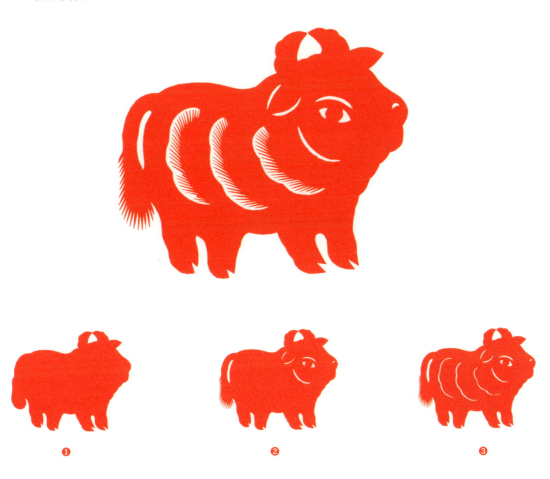

❶　　　❷　　　❸

母亲讲习俗

传说牛原本是天上的一位神将，受玉皇大帝的指派，向下界传达起居规范，要求人们"一吃饭三打扮"，意思是一天吃一顿饭，梳洗打扮三次，注重礼仪形象。而牛到人间后，将玉皇大帝的旨意传达成"一打扮三吃饭"，把意思彻底弄反了。回天庭复命的老牛被天帝一脚踢下人间，嘴巴朝下，摔掉了一排上牙。直到今天，老牛的上牙还没长出来呢。

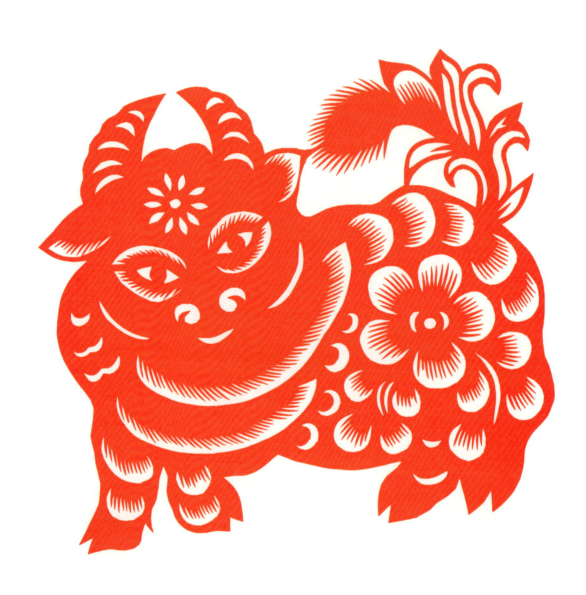

《小花牛》 刘晓迪

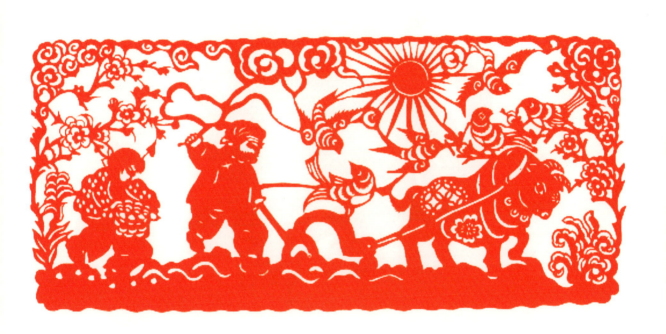

《春耕》（中国美术馆藏） 郑蝴蝶

| 第三课 | 吉祥生肖剪纸 |

三　　　　寅 虎

在民间传说里，虎是辟邪保平安的文化图腾，很多地区在春节要贴老虎形象的剪纸窗花。

剪法图例：

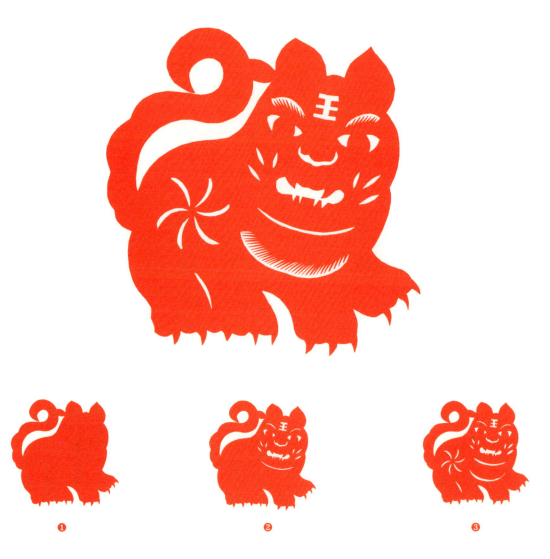

❶　　　　　　❷　　　　　　❸

母亲讲习俗

小孩满一周岁时，孩子母亲一定要给孩子缝一双鞋，叫"安嘴鞋"，男孩子穿绣着虎头的虎头鞋，女孩子穿绣着蝴蝶的蝴蝶鞋。孩子穿上妈妈亲手缝的鞋，就能以后走到哪里都有饭吃，这是妈妈对孩子的美好祝福。

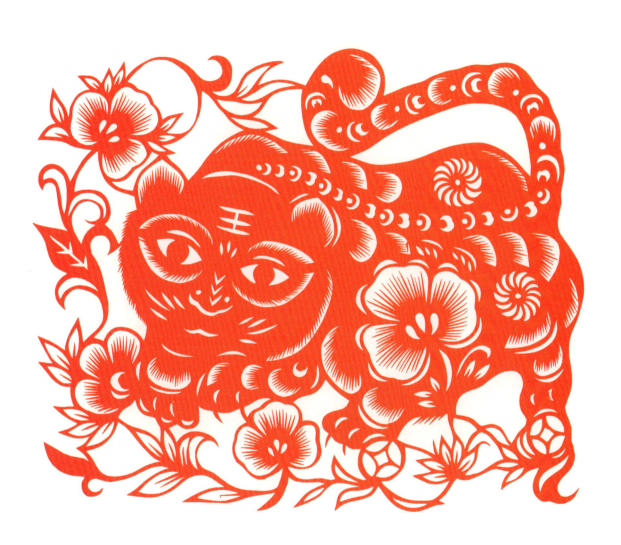

《虎》 郑蝴蝶

| 第三课 | 吉祥生肖剪纸 |

四　　卯兔

民间剪纸中，兔和鼠被看作"子神"，结婚时常贴鼠和兔的剪纸，寓意早生贵子。

剪法图例：

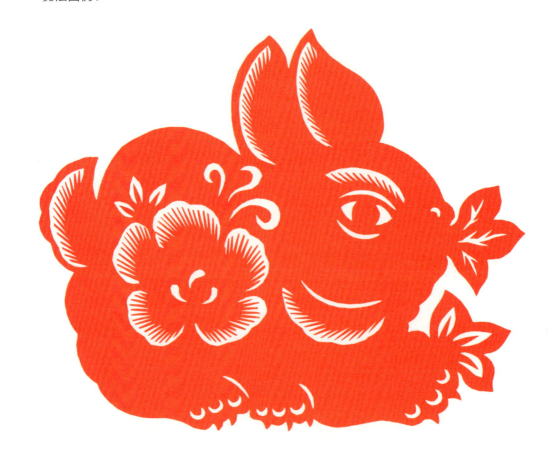

❶

❷

❸

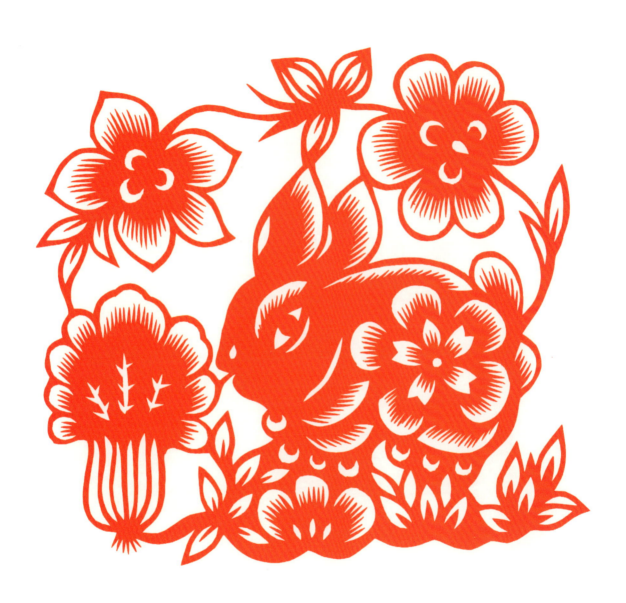

《兔》 郑蝴蝶

第三课　　吉祥生肖剪纸

五　　辰　龙

龙是中华民族最古老的氏族图腾之一。远古时期，人们敬畏自然，崇拜神力，于是就创造了这样一个能呼风唤雨、法力无边的偶像，对其膜拜，祈求平安。

剪法图例：

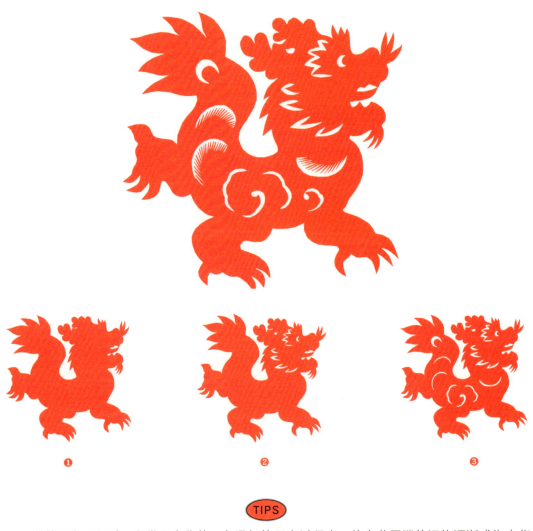

❶　　　　　　❷　　　　　　❸

TIPS

龙的形象是经过不断发展变化的。在漫长的历史过程中，信奉龙图腾的汉族逐渐成为中华民族的主体，其他民族原本信奉的图腾形象被逐渐吸收、充实到了龙的形象中，因此龙的特征越来越多。到了今天所知道的龙的形象综合了各种动物的特征：鹿角、牛头、驴嘴、虾眼、象耳、鱼鳞、人须、蛇腹、凤足等。在剪纸过程中应多观察、想象这些特征来进行创作。

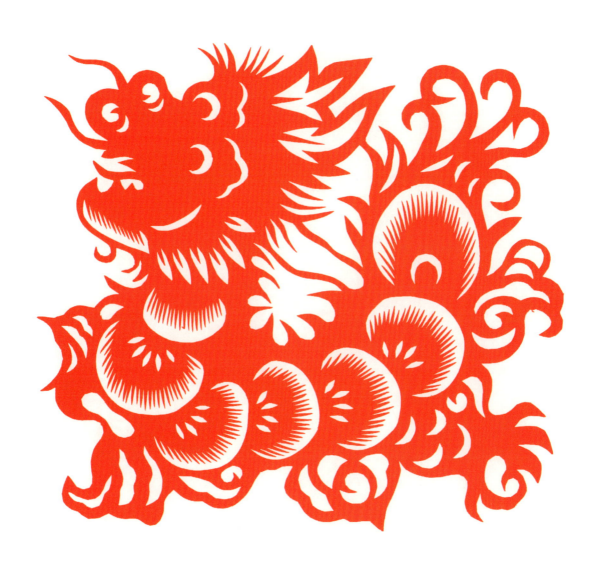

《龙》 郑蝴蝶

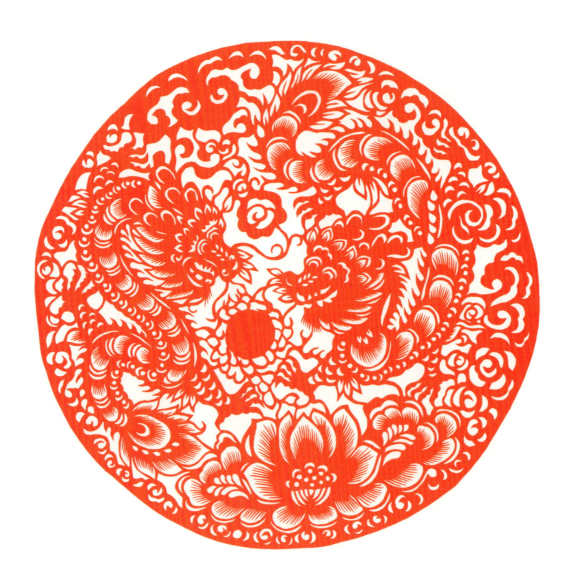

《二龙戏珠》 郑蝴蝶

第三课	吉祥生肖剪纸
六	巳 蛇

民间剪纸中蛇被看作财富的象征，常与兔子一起组图，有"蛇盘兔，辈辈富"的说法。

剪法图例：

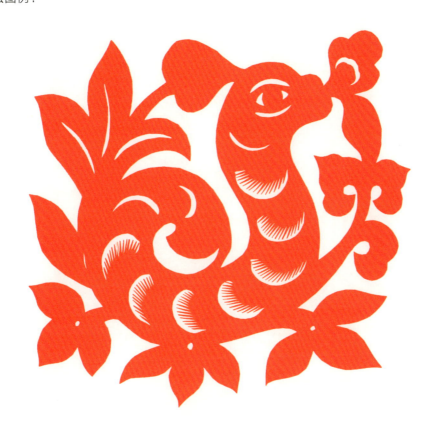

❶

❷

❸

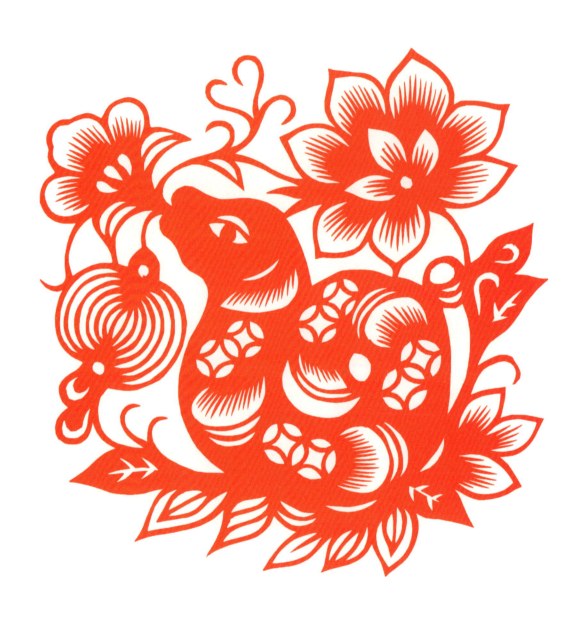

《蛇》 郑蝴蝶

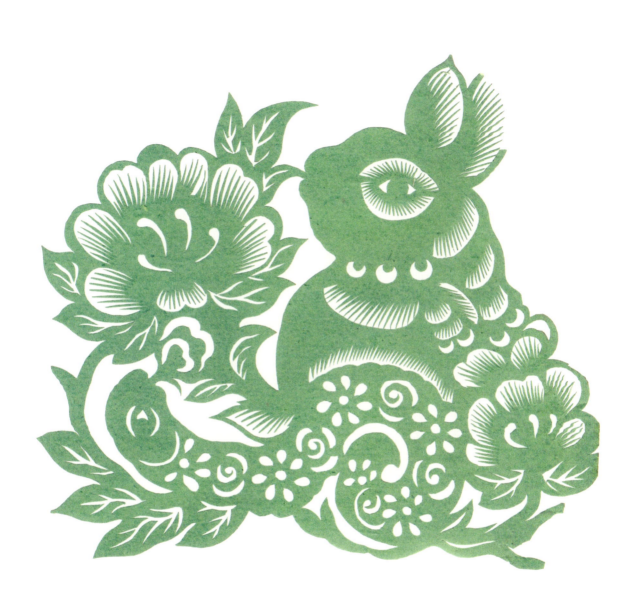

《蛇盘兔》 郑蝴蝶

第三课　　　吉祥生肖剪纸

七　　　午马

民间剪纸中马寓意"马到成功",是成功的象征。

剪法图例:

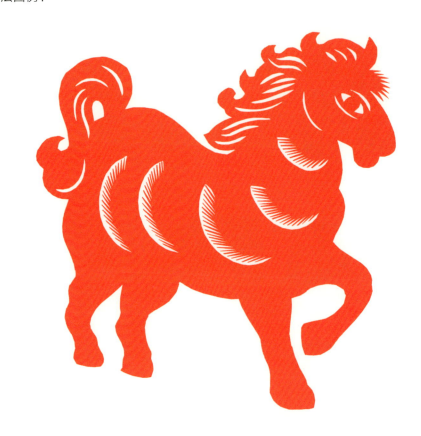

❶

❷

❸

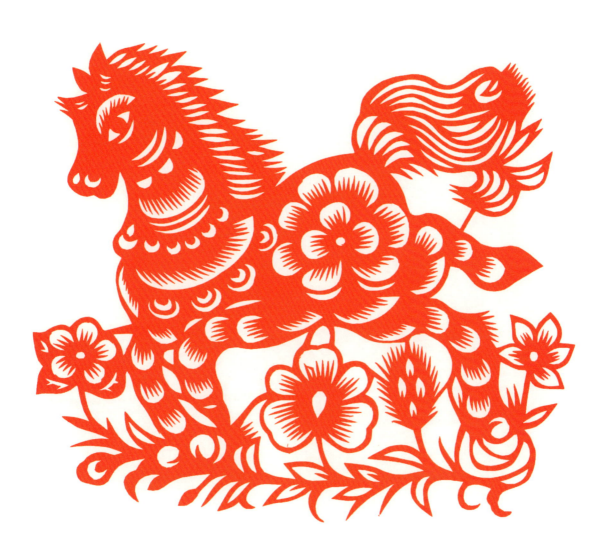

《马》 郑蝴蝶

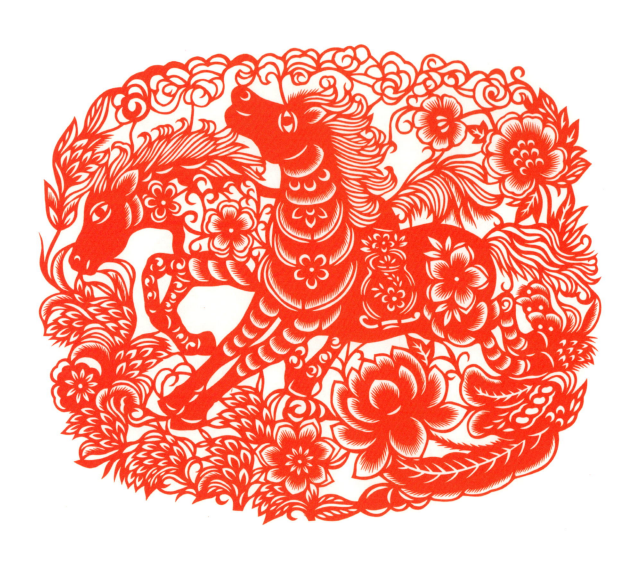

《马到成功》 郑蝴蝶

第三课　吉祥生肖剪纸

八　未羊

民间剪纸中"羊"与"祥"相通，寓意吉祥，又因与"阳"字谐音，三只羊组合谓之"三阳开泰"，寓意好运即将降临。

剪法图例：

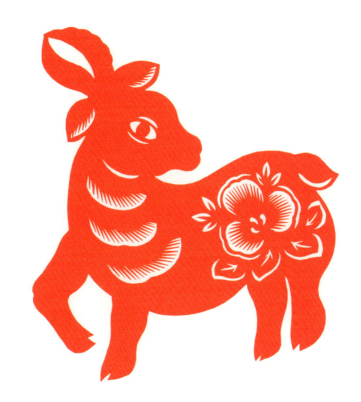

❶

❷

❸

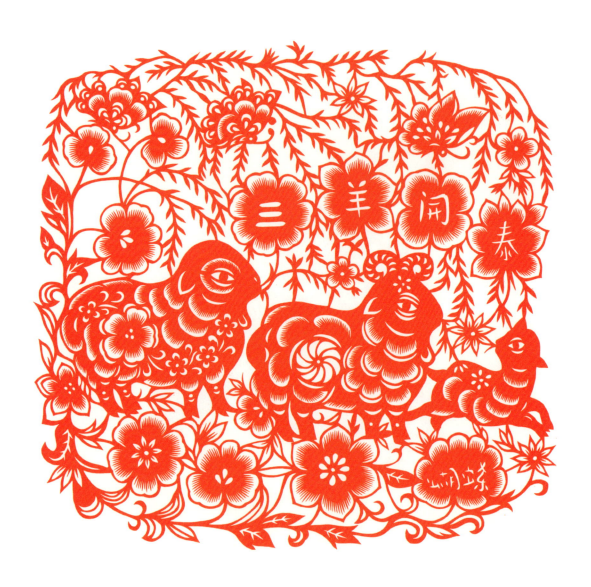

《三羊开泰》 郑蝴蝶

《羊》 郑蝴蝶

第三课	吉祥生肖剪纸

九　申　猴

民间剪纸中猴子捧桃寓意长寿，猴又与"侯"谐音，象征官运亨通。

剪法图例：

❶

❷

❸

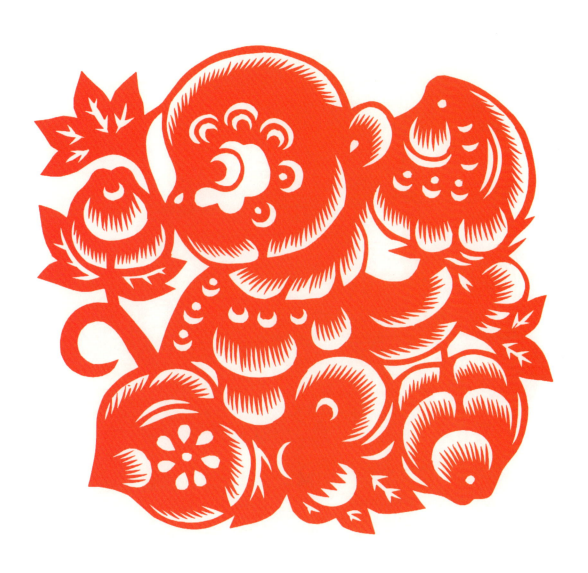

《猴》 郑蝴蝶

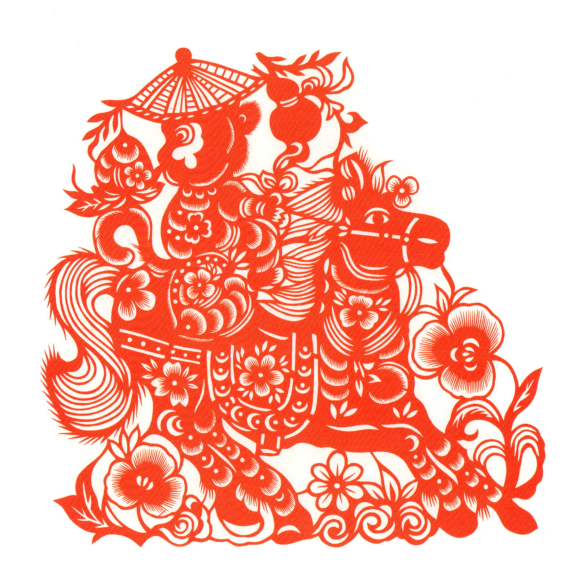

《马上封侯》 郑蝴蝶

| 第三课 | 吉祥生肖剪纸 |

十　酉鸡

　　中国人认为雄鸡具有"文、武、勇、仁、信"五德，民间剪纸因鸡与"吉"谐音，认为其寓意吉祥。

　　剪法图例：

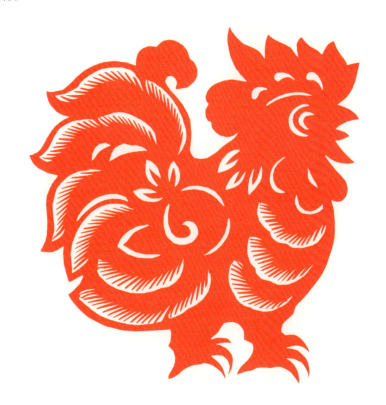

❶

❷

❸

《鸡》 郑蝴蝶

《吉祥如意》 刘晓迪

第三课　吉祥生肖剪纸

十一　戌狗

民间剪纸中狗寓意旺财，有富贵临门之意。

剪法图例：

❶　　　　　❷　　　　　❸

母亲讲习俗

剪纸中的狗是守护神。传说很久以前，人们种的麦子，从根部到顶部长的都是饱满的麦穗，日子过得很富裕，久而久之，人们就开始无休止地浪费粮食。王母娘娘看到后，一气之下来到人间，伸手准备把麦穗从底部捋到顶部。狗看到麦穗要被捋完了，忙向王母求情，希望她给人类留点粮食。王母答应了狗的请求，狗便成了人们的守护神，民间也有了"人吃粮食狗吃糠"的说法。所以，在剪纸创作中，常常会把狗形象剪得很大，突出其守护神的特殊地位。

《小狗》 郑蝴蝶

《狗》 郑蝴蝶

| 第三课 | 吉祥生肖剪纸 |

十二　亥猪

民间剪纸中猪被看作财富的象征，很多地方春节时常贴肥猪拱门的剪纸。

剪法图例：

《猪》 郑蝴蝶

《肥猪拱门》 刘晓迪

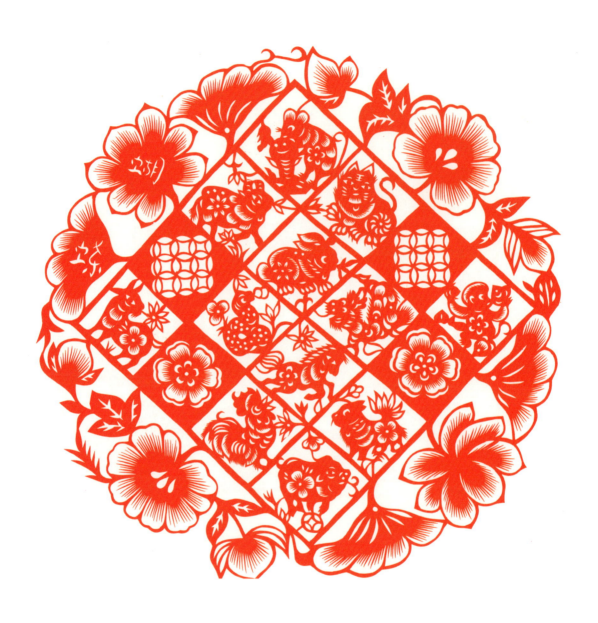

《十二生肖》 郑蝴蝶

《三十六眼窗花》 郑蝴蝶

在北方,很多地区都有这样三十六个窗户格子的窗户,每年,人们都要在春节前夕把新的剪纸换上。窗花的图案丰富多彩,有云纹角花、十二生肖,寓意吉祥如意,岁岁平安;有石榴、佛手、葡萄等瓜果蔬菜,寓意五谷丰登。

本站目标：

1. 拓展思维能力及剪纸元素综合应用能力

2. 磨炼耐心和韧性

3. 培养逻辑思维能力

4. 加强形象化思维

5. 培养创新意识和探索精神

第三站：实践——剪纸艺术的自由创作

这一站我们进入剪纸艺术实践阶段，即有主题的自由创作阶段，结合第一站不描不画剪纸方法的练习和第二站剪纸艺术探索中对民俗文化寓意的了解及剪纸纹样的学习，我们将进行综合实践应用。

第一课　传统剪纸纹样组合创作实践

这一课我们先来学习传统吉祥剪纸纹样的组合创作，学习传统剪纸在创作中的组合规律。民间吉祥剪纸多以物象构图，组成谐音相关的吉祥祝福语，例如将喜鹊和梅花组合在一起，寓意"喜上眉（梅）梢""和和美美"。又如，因鱼与"余"谐音，"九"与"久"谐音，九条鲤鱼的组合剪纸，寓意"久久有余"。有象征寓意的吉祥剪纸，可以千古流传而不改初衷。

《狮子滚绣球》　郑蝴蝶

| 第一课 | 传统剪纸纹样组合创作实践 |

一　传统吉祥纹样窗花组合创作

多个吉祥图案组合的窗花，首先要确定所剪纹样的主体位置，剪外轮廓，再剪内部细纹装饰，最后完成作品。

1）喜鹊梅花组合剪法

❶

❷

2）牡丹窗花组合剪法

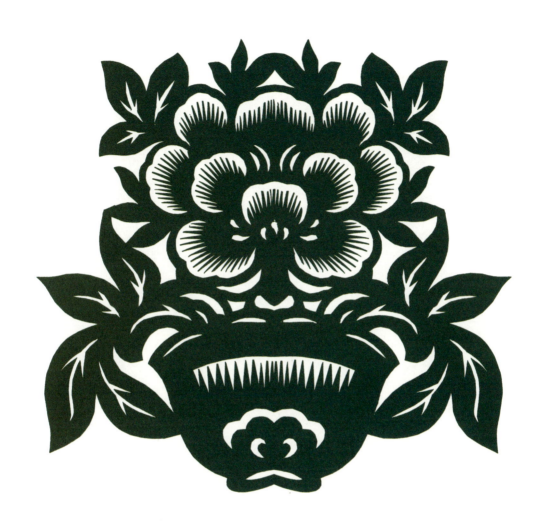

❶

❷

❸

3）瓜瓞绵绵剪纸组合剪法

"蝶"与"瓞"谐音，民间剪纸常以瓜与蝴蝶组成图案，寓意子孙繁衍昌盛。

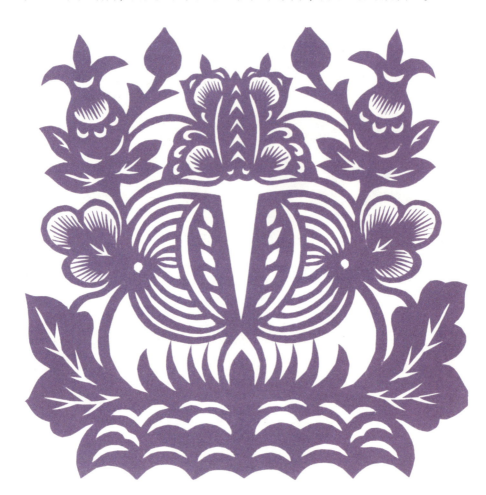

❶

❷

❸

4）石榴、西瓜、佛手窗花组合剪法

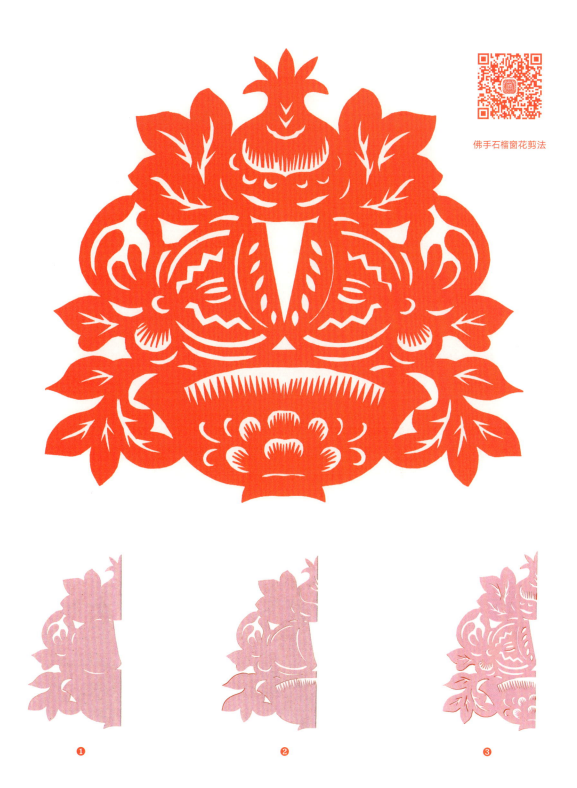

佛手石榴窗花剪法

5）石榴、寿桃、花瓶窗花组合剪法

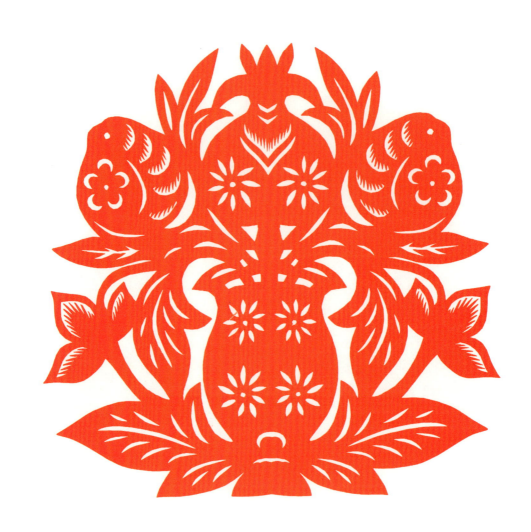

❶

❷

❸

6）荷花窗花组合剪法

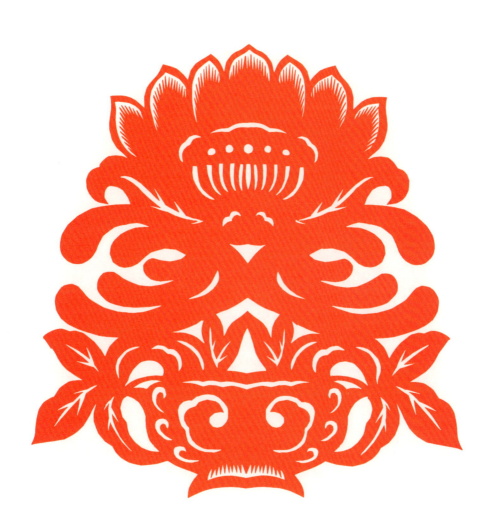

❶

❷

❸

7）牡丹、"福"字组合剪法

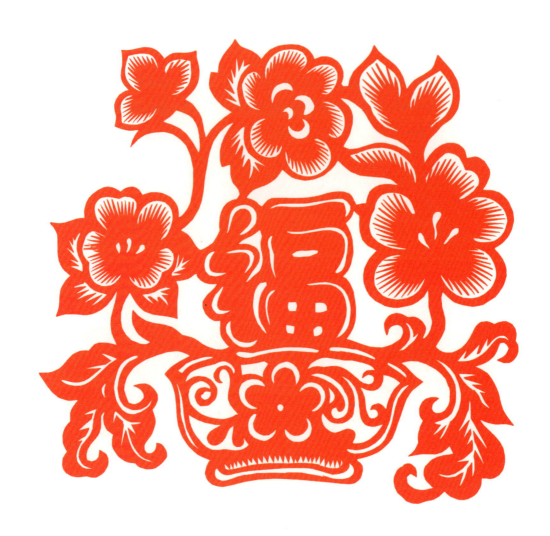

❶

❷

❸

8）鹿鹤同春剪法

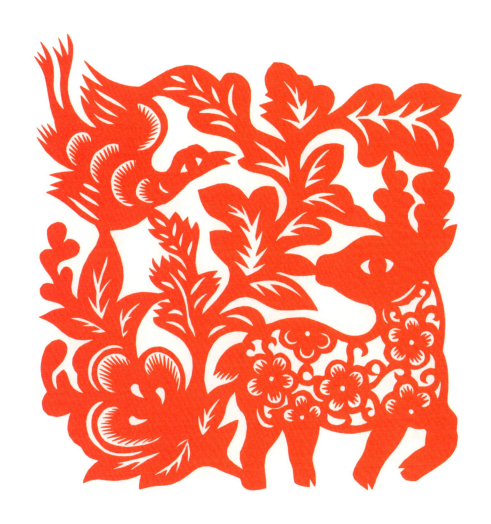

❶

❷

❸

| 第一课 | 传统剪纸纹样组合创作实践 |

二　传统吉祥纹样喜花组合创作

传统吉祥纹样喜花中，多个吉祥图案围绕双喜组合，首先要对折一次，然后确定所剪对称喜字纹样的主体位置，再加上传统寓意的吉祥纹样，重点注意纹样之间的连接部分。

1）西瓜喜花组合剪法

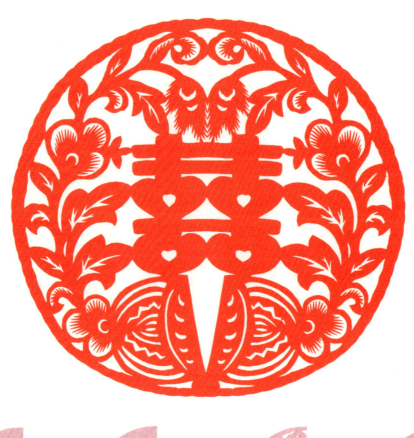

❶

❷

❸

❹

2）鸳鸯喜花组合剪法

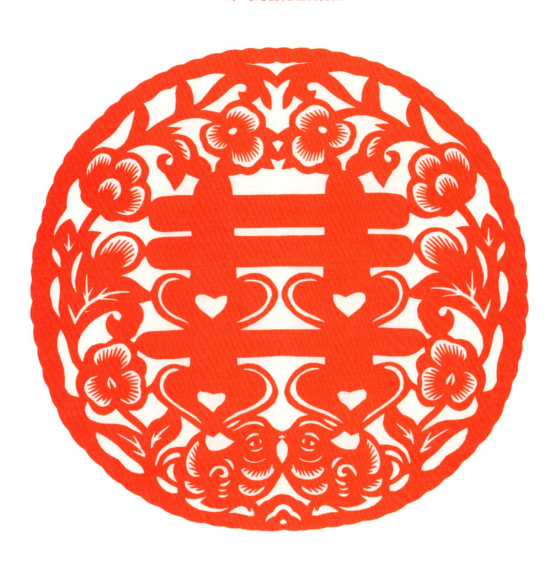

❶

❷

❸

❹

3）石榴、西瓜、佛手喜花组合剪法

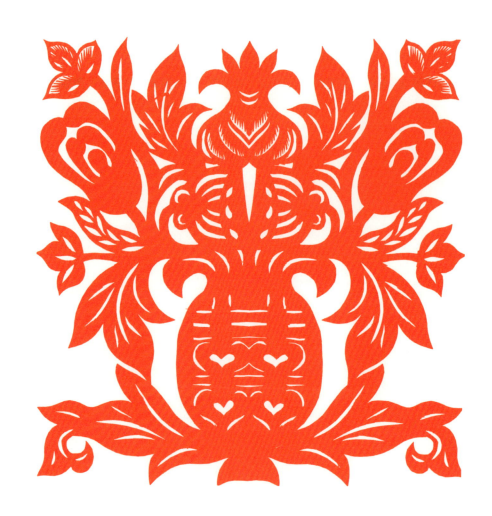

❶

❷

❸

4）牡丹、荷花喜花组合剪法

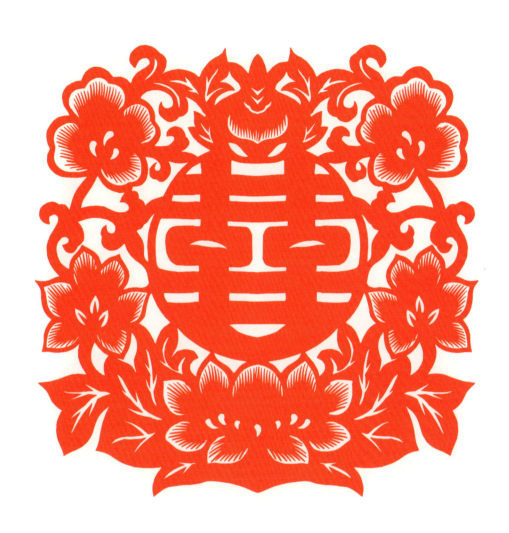

❶

❷

❸

5）荷花喜花组合剪法

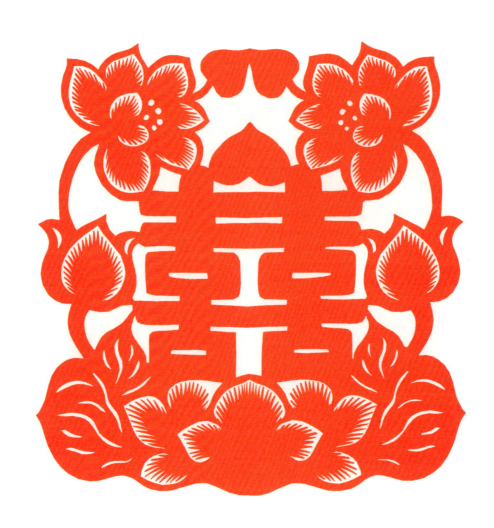

❶

❷

❸

6）五谷、牡丹、花瓶喜花组合剪法

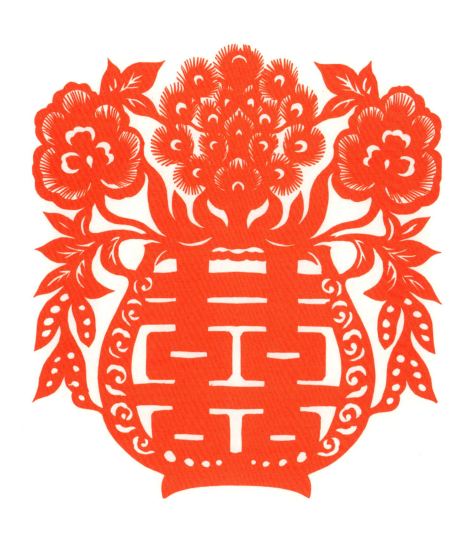

❶

❷

❸

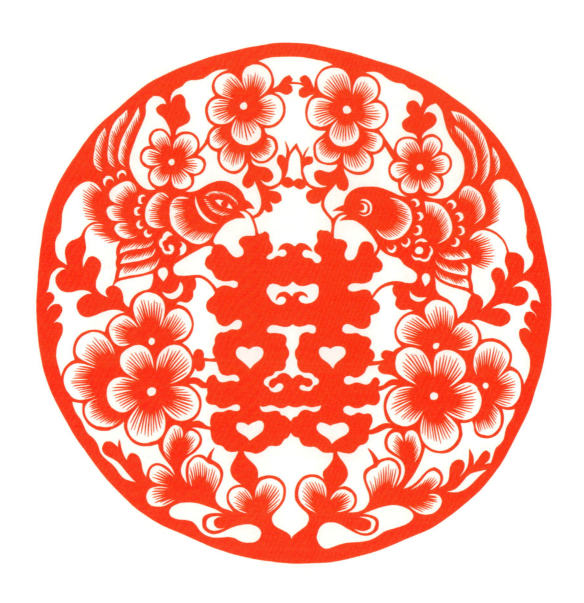

《喜鹊登梅》 郑蝴蝶

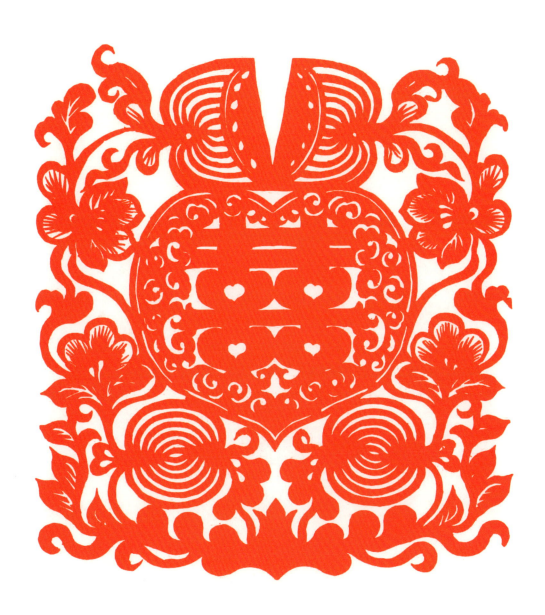

《瓜瓞绵绵》 刘晓迪

| 第一课 | 传统剪纸纹样组合创作实践 |

三 传统吉祥纹样团花组合创作

传统吉祥纹样团花组合，首先要剪圆，再使用不同折叠法折叠，然后确定所剪吉祥纹样的主体位置，再加上其他吉祥纹样，注意纹样之间的分层部分剪法。

1）蝙蝠铜钱团花剪法（五折法）

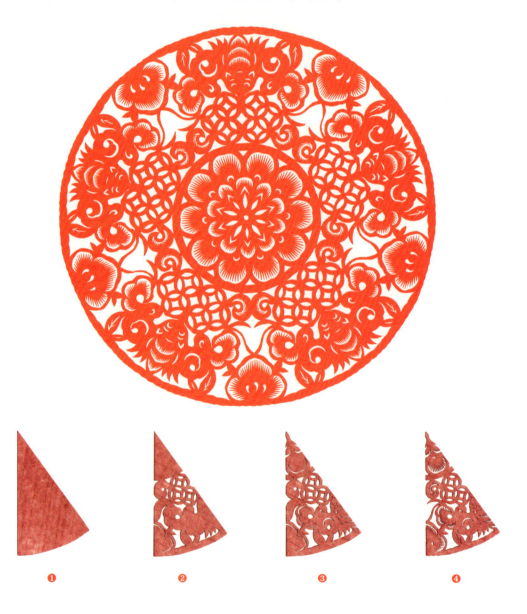

❶　　❷　　❸　　❹

2）梅花团花剪法（三分法）

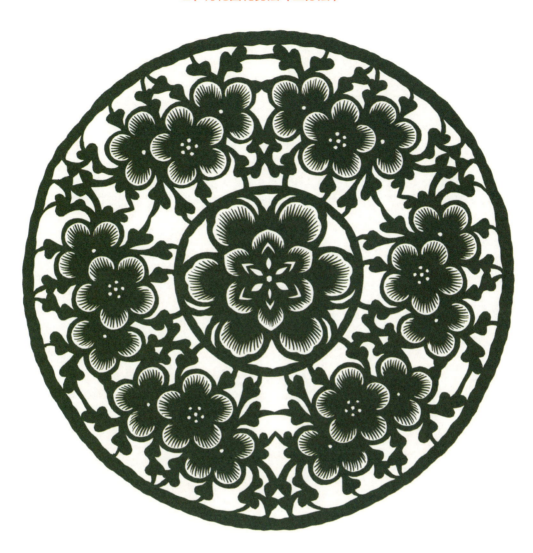

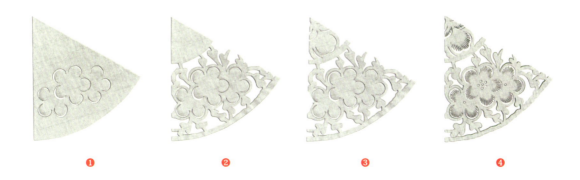

❶　　　　　❷　　　　　❸　　　　　❹

3）金鱼荷花团花剪法（三分法）

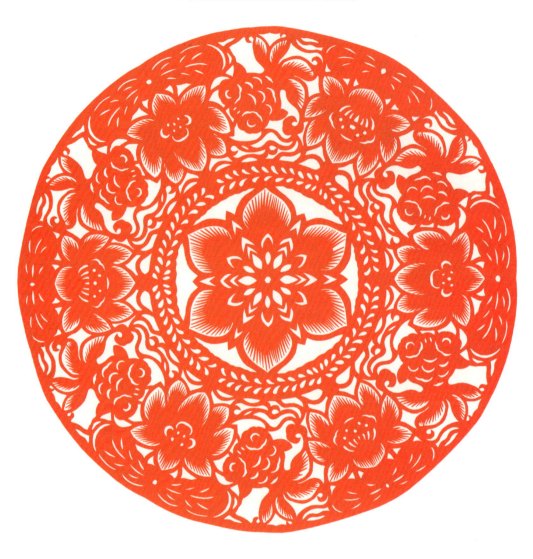

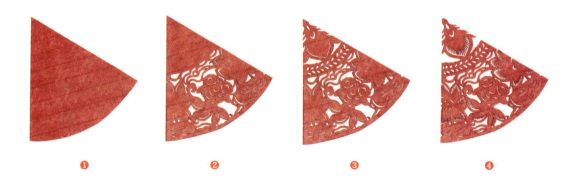

❶ ❷ ❸ ❹

拓展练习：团花

1 玫瑰如意团花（三折法）

2 西瓜团花（五折法）

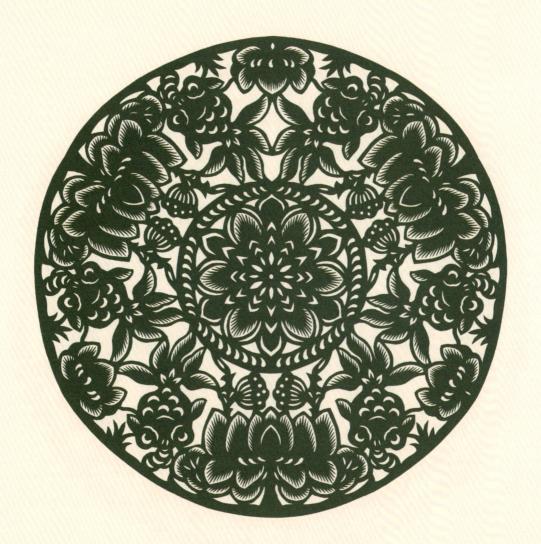

3 金鱼荷花团花（三分法）

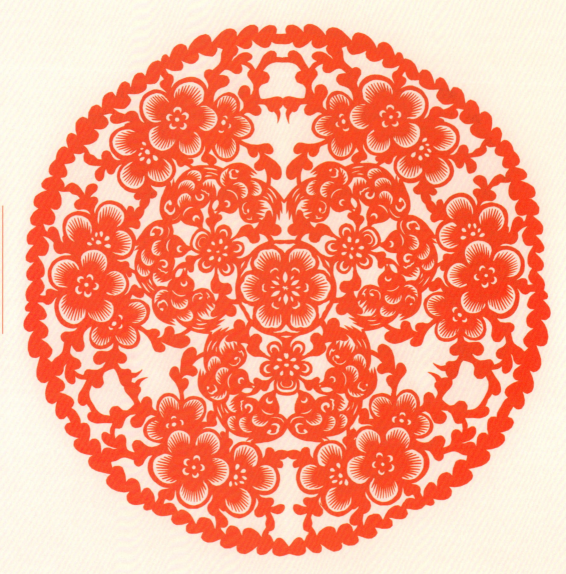

4 喜鹊登梅团花（三分法）

200

《瓜瓞绵绵》 郑蝴蝶

第一课　　传统剪纸纹样组合创作实践

四　生肖团花组合创作

生肖团花组合，首先剪圆，再用不同折叠法折叠，然后确定所剪生肖的主体位置，再加其他传统寓意的吉祥纹样，注意生肖纹样之间的分层部分剪法，完成作品要疏密有致。

1）鼠团花组合剪法（三分法）

❶

❷

❸

❹

2）牛团花组合剪法（三分法）

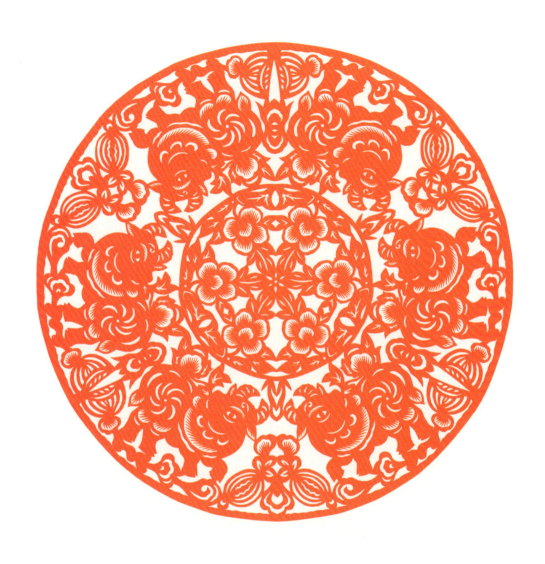

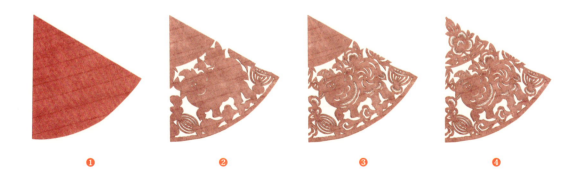

❶　　　　　❷　　　　　❸　　　　　❹

《蛇盘兔》 刘晓迪

整幅剪纸以蛇盘兔、牡丹及葫芦构图。"蛇盘兔,辈辈富",
寓意夫妻恩爱、家庭幸福,整幅剪纸剪工细腻,构图自然。

第三站:
实践——剪纸艺术的自由创作

曉迪剪紙藝術

| 第二课 | 主题剪纸创作实践 |

一　　　主题故事创作

日常教学创作实践中，通过主题故事创作，用剪纸表达所思所想，激发创作灵感。

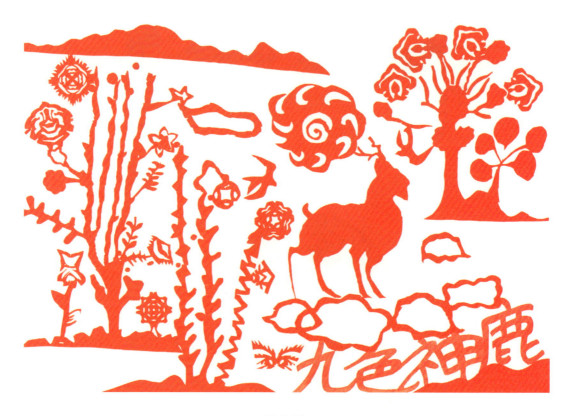

《九色鹿》
刘恬伊 / 张康秀竹 / 刘盈潘阁（图强二小·五年级）
辅导教师：刘晓迪 / 门伟（图强二小）

创作者说：我们很喜欢《九色鹿》的传说，第一次尝试用剪纸的方式来讲故事。故事很美，但想剪出来还是有点难。在老师的指导下，我们收集了九色鹿的资料，想象远处有山，近处有树。大家都很兴奋，一起探讨实践，展现了我们心中的九色鹿传说。

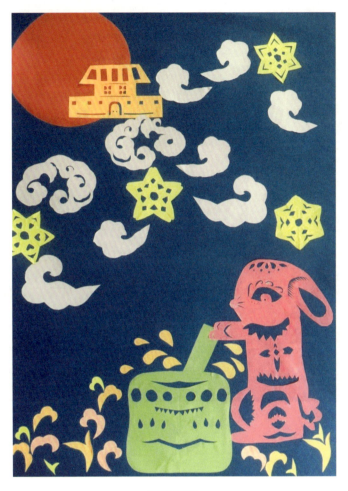

《玉兔捣药》
傅诗凡 / 陈羿心 / 唐羽婕 / 厚子星（图强二小·三年级）
辅导教师：刘晓迪 / 张慧（图强二小）

创作者说：玉兔捣药是中国传统的神话故事，在这幅剪纸作品创作中，我们大胆运用了荧光色彩纸来表现玉兔，剪出了想象中的月宫和药草，再加上闪耀的星星和优美的云纹，一幅精美的剪纸作品就完成了！通过这次集体剪纸创意实践活动，我们学会了大胆表现，不再拘泥于像不像或剪得好不好这样的想法中，大家都受益匪浅！

《月球童话事串串烧》
李辛夷／赵洵／陆譞／李梓睿／张厉子琨／王瑜（图强二小·四年级）王则锟（图强二小·二年级）
辅导老师：刘晓迪／王宁（图强二小）

创作者说：天狗吃月亮、月亮船、玉兔、九尾狐、摘星星的人，这些故事我们都听过。今晚它们来聚会，随着我们的梦摇呀摇……我们用古老的剪纸技艺，诠释了对童话的喜爱，对月球的好奇，对未来的畅想！

根据民间故事集体合作完成一幅有主题、有故事情节、有创意的剪纸作品并不像想象中那么容易，这是一个不断体验和积累的过程。指导老师可根据学生当下的创作能力帮助他们筛选创作元素，其他大部分构思和协作则留给他们自己完成，这样有利于培养独立思考能力和沟通协作能力。

| 第二课 | 主题剪纸创作实践 |

二　　　剪纸用品设计实践

将传统剪纸和当下生活结合,发挥想象,把剪纸的深厚文化底蕴及剪纸技艺充分应用到日用品设计中,培养创新意识和探索精神,锻炼实践应用能力及创意设计能力。

《月饼盒》
张景文 / 张绚溪 / 王婼凝（图强二小·五年级）
辅导教师：张爱平（图强二小）

创作者说：通过对中秋传统节日习俗的了解,我们在中秋月饼盒的设计中融入了玉兔、月亮、灯笼、云朵等元素,来体现中秋节的文化特色。

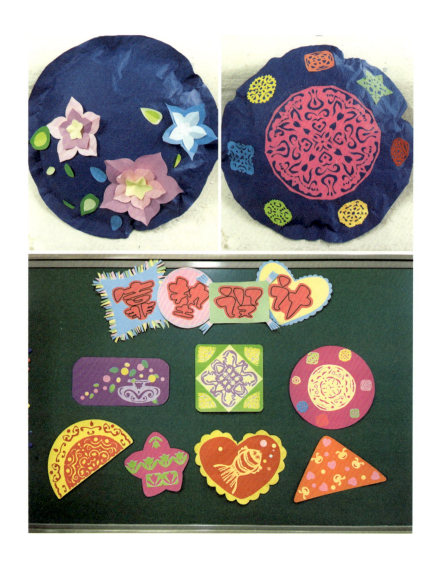

《靠垫》
（图强二小·五年级）
辅导教师：王宁（图强二小）

创作者说：在设计过程中，感觉比较难的是靠垫创意和靠垫适合剪纸装饰纹样的选择，我们尝试了各种形状的靠垫设计，把学过的剪纸纹样巧妙地应用到了靠垫剪纸的创作中。

| 第二课 | 主题剪纸创作实践 |

三　剪纸生活应用实践

如何用自己剪出的剪纸装点生活，让传统剪纸融入现代生活，是需要我们共同探究与实践的课题。让我们尽情感受传统剪纸在生活中应用的美感吧！

书签

团扇

装饰画

帆布包

钱包

靠垫

（赏析篇）

一、『母亲』系列

母爱

这幅剪纸的灵感完全来源于生活。当时妈妈正在创作"母亲"系列作品，一直在琢磨怎么表现母爱的主题。正好隔壁邻居家有一个刚出生的婴儿，妈妈就想要剪母亲抱孩子喂奶的场景。为了表现母亲垂头时的神情，妈妈接连去邻居家观察了半个月，才完成作品。

整幅剪纸中，母亲坐在莲花上，低垂着头，凌乱的头发顾不上梳理，却用慈爱温柔的目光凝视着怀中吃奶的孩子，饱含母亲对孩子满满的爱意。莲花表现母亲的大爱；葡萄寓意丰收，牡丹寓意富贵，表达了母亲对儿女的祝福。母亲旁边的蝴蝶则代表着孩子对母亲的依恋之情。整幅作品运用了阴剪的手法，突出母亲的形象。

（中国美术馆收藏作品） 第 220 页

母子情深

妈妈一直说心里有个遗憾，姥姥在世时，她没有能力给姥姥吃好的、穿好的，而自己有能力时，姥姥已经不在了。《母子情深》这幅剪纸既是回忆母亲，也是表达对母亲的依恋之情。

整幅剪纸的构图包括缝虎头鞋的母亲、趴在小褥子上面的孩子、针线笸箩及笸箩里的虎头鞋，还有煤油灯及煤油灯熏出的浓烟，展现了母亲为孩子做鞋的场景。在孩子满一周岁时，母亲一定要亲手给孩子做双鞋，男孩子穿虎头鞋，女孩子穿蝴蝶鞋。这鞋也叫"安嘴鞋"，意思是孩子穿了母亲缝的鞋，走到哪里都会有饭吃，不挨饿。母亲白天要下地干活，晚上才有时间给孩子做鞋，在没有电灯的时候，点的都是煤油灯。剪纸用了夸张的手法，把油烟剪得很浓，凸显母亲挑灯熬夜做鞋的辛劳。剪纸中，一个胖娃娃趴在母亲身旁，扒着针线笸箩，看妈妈做鞋，表达了母子情深的主题。姥姥叫梅花，在这幅作品中，妈妈为母亲形象剪了一件洒满梅花的衣服，弥补了没让姥姥穿上漂亮衣服的遗憾，发髻上的蝴蝶则代表妈妈自己，表达了她对姥姥的思念。

（中国美术馆收藏作品）　第 221 页

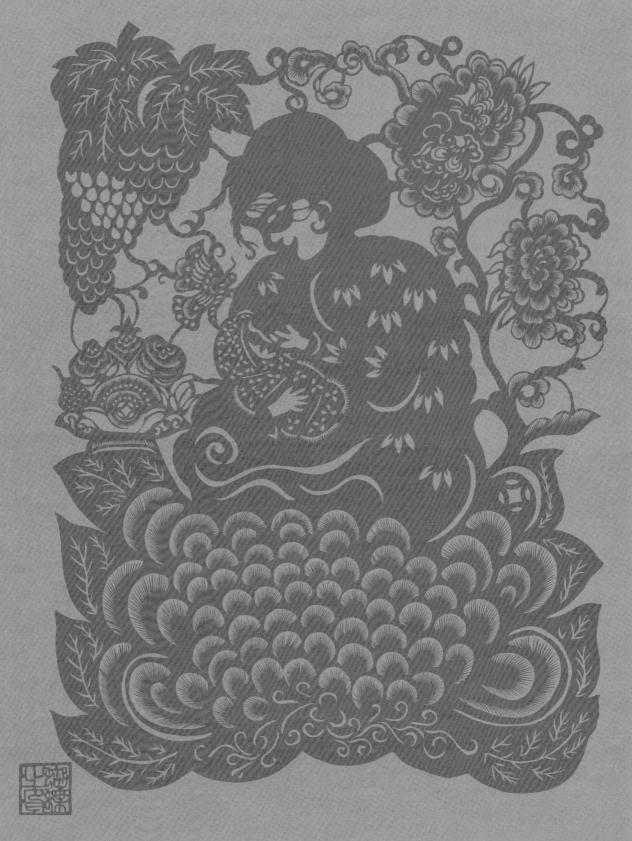

《母爱》 郑蝴蝶

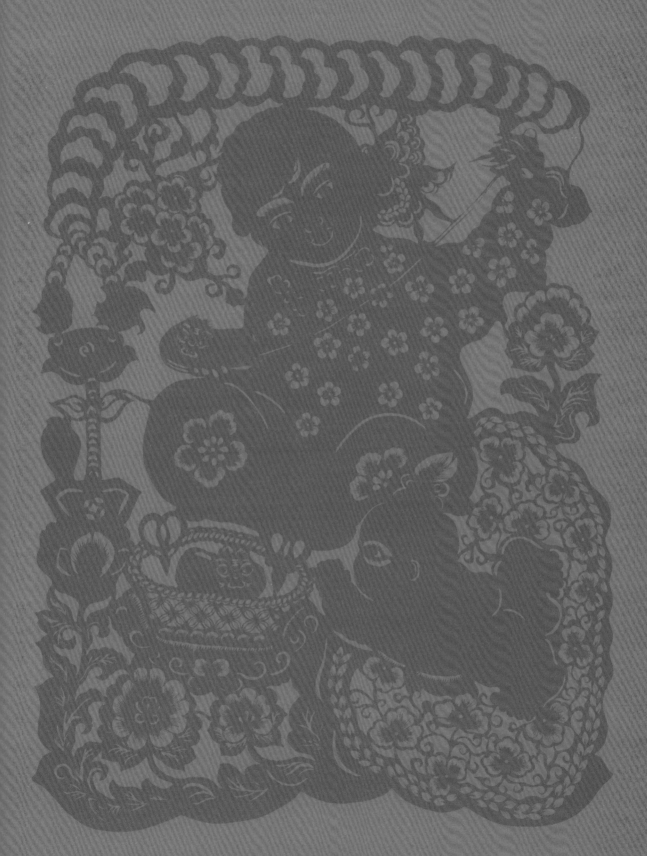

《母子情深》 郑馨郁

二、民间故事系列

牛郎织女

　　妈妈说，她小时候最爱听姥姥讲故事，牛郎织女就是其中之一。传说织女擅长织布，每天给天空织彩霞。有次她偷偷下凡，私自嫁给了河西的牛郎，过上男耕女织的生活。此事惹怒了王母娘娘，把织女捉回天宫，责令他们分离，只允许他们在每年的农历七月七日隔着天河相会一次。坚贞的爱情感动了喜鹊，每年七月七日，都会有无数喜鹊飞来，用身体搭成一道跨越天河的喜鹊桥，让牛郎织女在天河上相会。

　　整幅剪纸以鹊桥为中心，牛郎肩挑着两个孩子与织女相会，老牛在一边默默守护，祥云朵朵，天河里盛开着硕大的莲花，展现了牛郎织女天河相会的场景。

（中国美术馆收藏作品）　第 224 页

二套马车拉金银

妈妈说,小时候常有驼队经过家门口,也常有人把钱放在瓷罐里。整幅剪纸由展翅的雄鹰、远处的蒙古包和二套马车及挥着鞭子的车夫构图,以传统的阴阳对比手法展现二套马车和人的形象,结合寓意美好的传统纹样组图,马寓意马到成功,装钱的罐子上面有鹿,寓意福禄绵长,牡丹寓意富贵,展现了丝绸之路繁荣的贸易活动及美好幸福的生活。

(该作品参加了由北京文联、北京民协主办的"天工传桑莲——庆祝中国共产党成立95周年一带一路主题民间工艺美术展",荣获金奖) 第226页

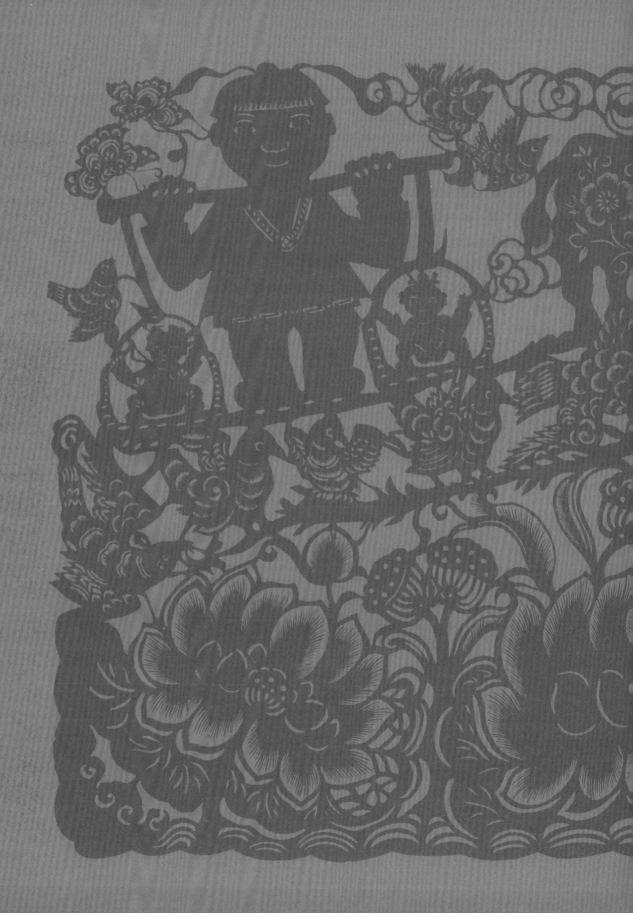

《牛郎织女》 郑蝶燮

《二套马车拉金银》 郑蝴蝶

三、节水系列

妈妈生活的家乡是个缺水的地方，当有朋友想让她剪节水主题的剪纸做宣传时，妈妈义不容辞，很快根据自己的回忆，用娴熟的剪纸技艺剪出了几幅黑色的剪纸。黑色，表达了节约水资源的紧迫性。

渴死的骆驼

妈妈的家乡常用骆驼作为交通工具。整幅剪纸中，近处是干渴的土地、被渴死的母骆驼和提着空水桶哭泣的女主人，远处是哭泣的小骆驼，展现了水资源的宝贵和节约用水的必要性。

第 230 页

干渴的土地

干渴的土地、渴死的小鱼、干枯的树木和满脸皱纹吸着大烟袋为缺水愁眉苦脸的老农,展现了干渴的生活场景,凸显了节约水资源的重要性。

艰难取水路

在缺水的地方,人们需要到远处去取水。整幅剪纸中,女人牵着驮水的驴在风沙天气中艰难行走,后面是一起赶驴的家人及刚取完水的水井,展现了艰难取水的主题。

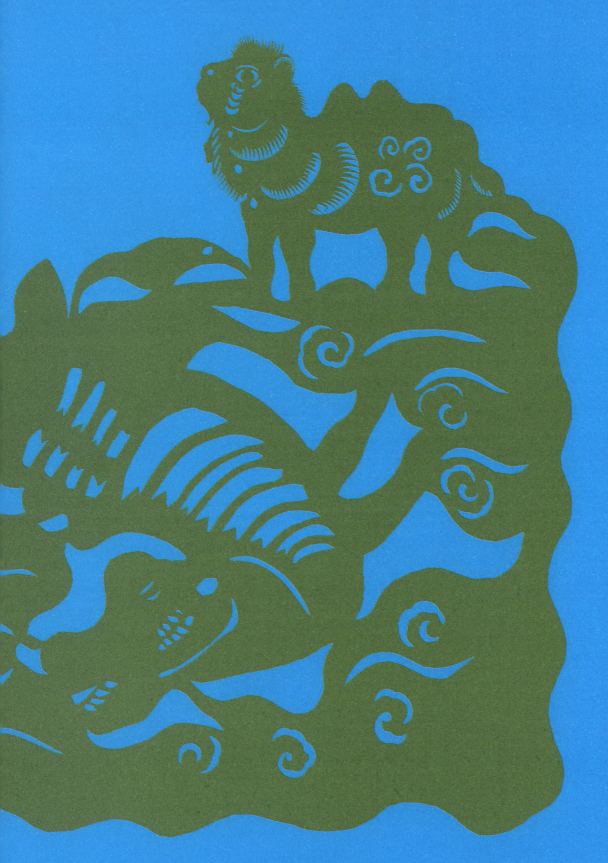

《渴死的骆驼》 郑蝴蝶

《干渴的土地》 郑蝴蝶

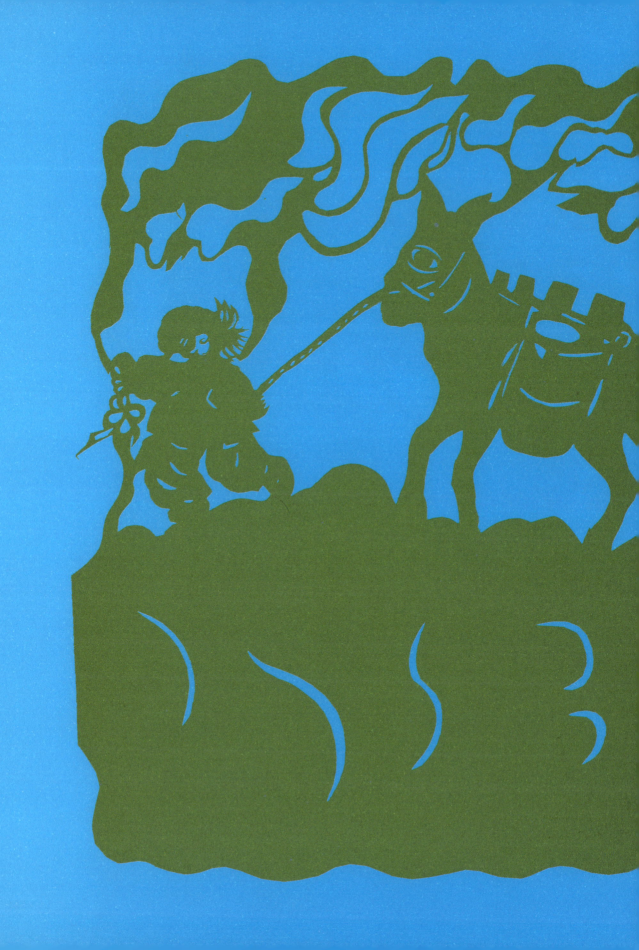

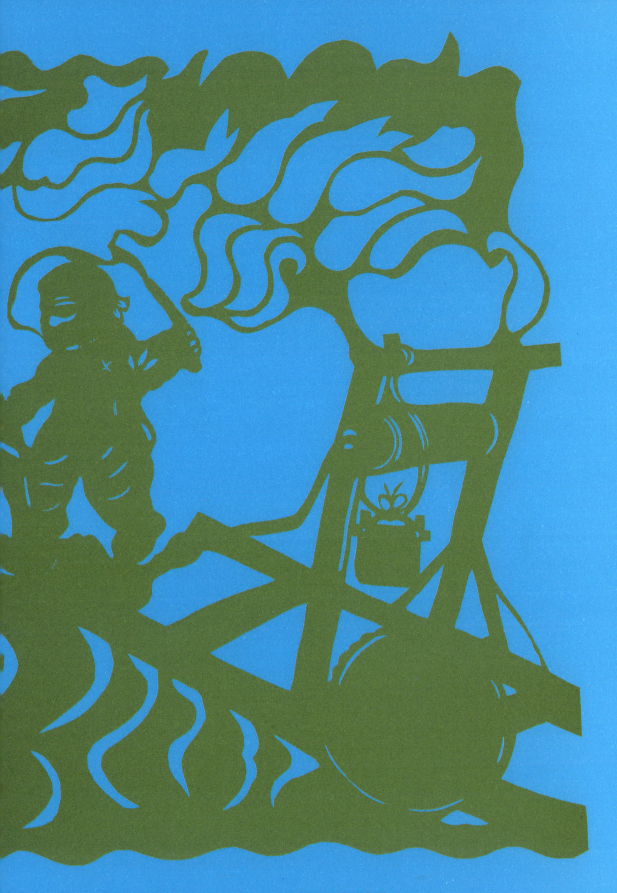

《艰难取水路》 郑蝴蝶

四、现代题材系列

2017年年初,我有幸到广西红色革命教育基地参观,为了缅怀革命先烈,创作了《保家卫国》《光荣入党》这两幅剪纸。

保家卫国

整幅剪纸以战士杀敌、吹响胜利的号角等元素构图,展现了抗日战争时期战士英勇战斗、保家卫国的场面。

(2017年该作品入选北京文联举办的喜迎十九大"牢记使命 繁荣文艺"文艺作品展) 第238页

光荣入党

整幅剪纸以小战士光荣入党为主题构图,展现了要树立全心全意为人民服务的决心,以实际行动,将革命精神代代相传。

(2017年该作品入选北京文联举办的喜迎十九大"牢记使命 繁荣文艺"文艺作品展) 第239页

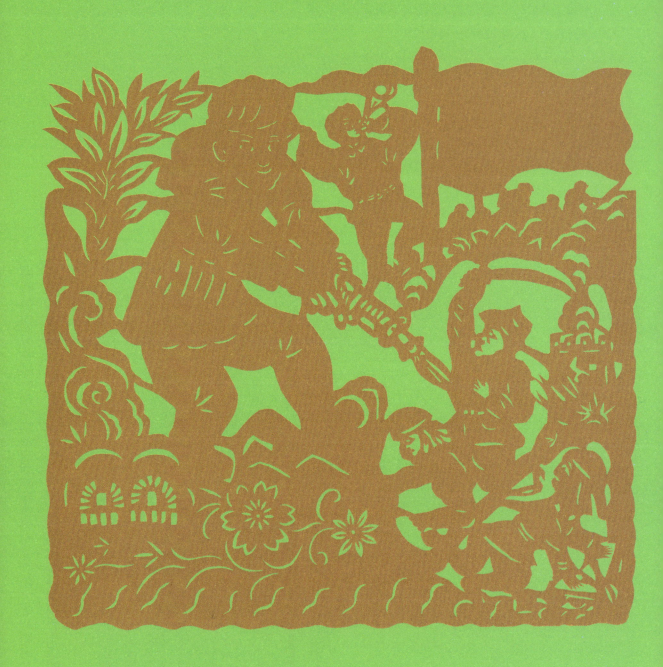

《保家卫国》 刘晓迪

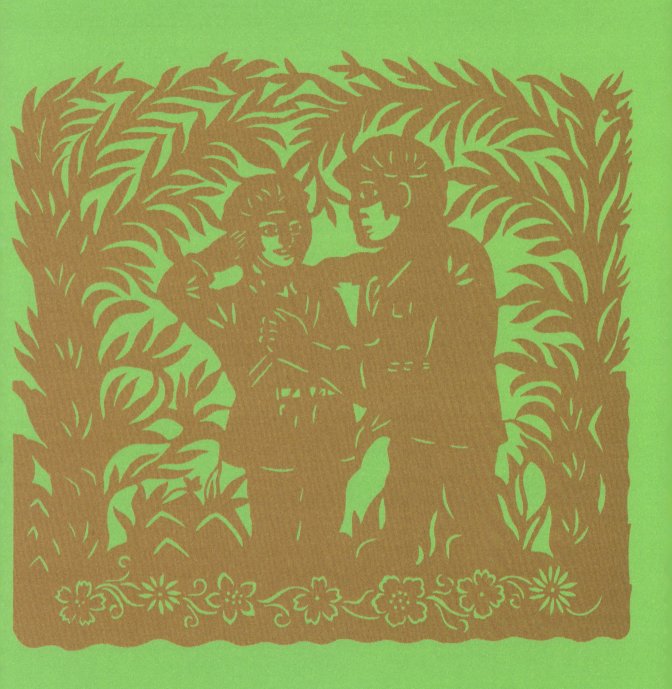

《光荣入党》 刘晓迪

五、抗疫题材系列

2020年年初，武汉爆发新冠肺炎疫情，全国打响疫情防控阻击战，全国人民齐心协力，守望相助，用爱传播希望。

守望相助 大爱无疆

整幅剪纸以传统的如意（寓意四季如意）、蝙蝠（寓意祝福）、牡丹花（寓意富贵）围绕黄鹤楼构图，突出"守望相助 大爱无疆"的主题，以此表达对奋战在一线的工作者们的赞美，对守望在家，等待亲人平安归来的人们的赞美，也表达了一方有难八方支援的大爱，及抗疫必胜的决心。

（入选北京市文联2020年抗疫主题创作优秀作品） 第242页

火神庇佑

朱雀是中国古代神话中天之四灵之一，源于对远古的星宿崇拜，象征四象中的太阳，是南方火神。在民间传说中，火神和雷神都是可以赶走瘟神的神仙，因此火神是传统文化中最受崇拜的神灵之一。

这幅作品由向下俯冲的朱雀神、病毒和燃烧的熊熊烈火构图（朱雀神代表奋战在抗病毒一线的工作者），表达了我们战胜疫情的决心和对未来生活安康顺遂的美好祈愿。

（2020年该作品入选工信部工业文化发展中心主办的"万众艺心、抗击疫情"主题工艺美术创作作品展） 第244页

悬壶济世 众志成城

作品以悬壶济世的典故为主题创作，以此致敬、赞美、歌颂在抗击疫情中奋战在一线的医务工作者们。葫芦在古代神话中被赋予了保护生命的神性，谐音"福禄"，被古人认为是吉祥物，可以驱灾辟邪，祈求幸福，使子孙繁衍，人丁兴旺。整幅作品表达了我们对战胜疫情后迎来安康幸福生活的坚定信心。

（2020年该作品入选北京市东城区文联在中国华侨历史博物馆举办的"我们在一起"抗疫作品主题展） 第246页

《守望相助 大爱无疆》 刘晓迪

《火神庇佑》 刘晓迪

《悬壶济世 众志成城》 刘晓迪

六、吉祥剪纸作品

《鹿鹤同春》 王梅花

《坐莲娃娃》 王梅花

《猛虎打食》 王梅花

《猫猫逗喜鹊》 王梅花

《羊》 郑蝴蝶

《母子情深》 郑蝴蝶

《生命树》 刘晓迪

《宝壶》 郑蝴蝶

《龙凤呈祥》 郑蝴蝶

《草原风情》 郑蝴蝶

《吉祥如意》 郑蝴蝶

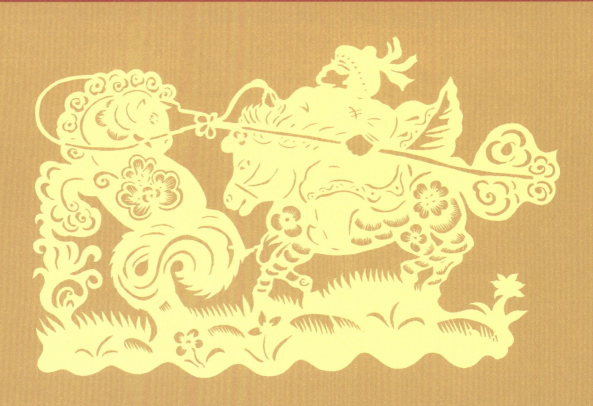

《套马》 郑蝴蝶

《瓜瓞绵绵》 刘晓迪

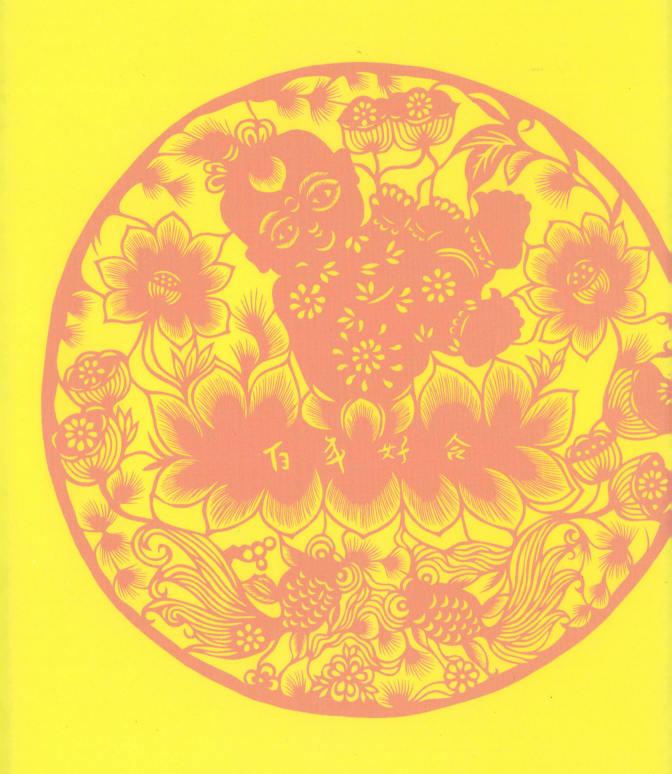

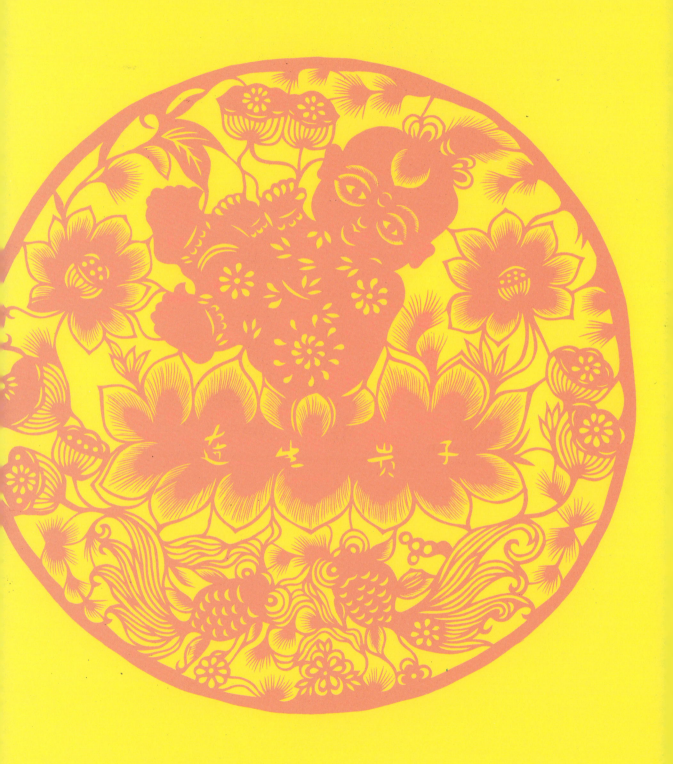

《百年好合 早生贵子》 郑蝴蝶

左：郑蝴蝶　右：刘晓迪

后记

我从传统中走来，几代人的剪纸传承，让我对母亲们的生活状态了然于心，传统纹样的一招一式所定格的美感给了我无尽的滋养，那苦难背后不屈不挠的精神，对美好生活的向往、执着、祈盼是最真实的。

从最初的耳濡目染，到今天成为非遗剪纸的传承人，我相信真实的情感是艺术最重要的灵感来源，我感激这个时代，让我因剪纸与那么多热爱剪纸的人结缘，让我们一起在民间剪纸艺术的传承中，感受到无限的温暖和力量。

不描不画，取纸即剪，剪随心到，运用自如，用灵巧的双手把民俗民风、经典故事、所见所闻、生活信仰、日常劳动和内心情感用剪纸记录和表达出来，这也是剪纸以人传承记忆的重要方式。我们的剪纸作品用到的都是最传统的技巧，但其中包含了复杂的情感，它的背后是自我文化认同与母亲们的生命体验。剪纸艺术已经发展与积累了几千年，我们是浩如烟海的民间剪纸艺术中的一个点滴，我常在教学中给孩子们讲姥姥和母亲的故事，讲姥姥剪纸时的虔诚、讲母亲的执着和对剪纸的痴迷。而我的故事，就是身处于这个国富民强的时代，用剪纸讲述当下的幸福生活。身心合一，自由地表达情感，水到渠成，自然涌出。

中国民间剪纸是一笔丰厚的非物质文化遗产，具有多民族普遍性的文化特征，作为一种民俗文化的符号，它体现了民族有关生存繁衍、图腾崇拜、民风民俗，招福辟邪等群体意识，饱含着人们渴望幸福生活的思想情感，也承载着整个民族的精神和文化内涵。

剪纸艺术的传承不仅仅是技艺的传承，更重要的是精神的传承，蕴含在民族的社会深层心理中，人们世世代代地创作那些象征繁衍昌盛、平安吉祥、幸福美好、生活富足、健康长寿的剪纸纹样，并坚定不移地虔诚地信奉它们。

一路走来，有太多的感恩与爱存在于心，身边有很多有志之士与我们都走在不断探索的路上，他们为推动剪纸艺术的发展默默付出、耗尽心血，值得我们铭记。

本书记录了我和母亲这些年对剪纸艺术的所思所想及在探索实践中的浅显体会，本书中的剪纸作品及教学方法除特殊注明外，均为家族原创，如有不足，敬希指正。

郑蝴蝶

作者简介

附录 1

中国民间文艺家协会会员、北京民间文艺家协会会员、内蒙古民间文艺家协会会员、世界华人艺术家、中国民间文化杰出传承人、中国十佳民间艺人。

现为国家级非遗项目"包头剪纸"国家级代表性传承人,自幼受家庭熏陶,酷爱剪纸艺术。其剪艺高超,作品题材广泛,形式多样。其中,尤以大团花见长,构图饱满,线条流畅,疏密有致,富有节奏感。还擅剪当地的风土人情,如蒙古包、奶茶壶、牛、羊、马、骆驼等。其作品具有浓郁的民族风情和鲜明的艺术风格。郑蝴蝶将中原农耕文化与北方游牧文化自然融合,在继承传统的基础上又创作出一系列表现民族团结、生态保护等题材的作品,在全国具有广泛的影响力。

所创作剪纸作品曾多次获得国家级和省级奖项。曾多次受邀到美国、法国、韩国、越南、老挝等国家参加国际文化交流活动。

近年所获部分奖项、荣誉及所参与活动:

1995年5月,《草原风情》荣获首届中华巧女手工艺品大赛优秀奖;

1996年8月,《母爱》在中国剪纸学会举办的黑龙江剪纸艺术节上获银奖;

1998年,《庆回归》在中国剪纸学会举办的剪纸艺术展览中获三等奖;

2000年7月,在由文化部文化艺术人才中心举办的"2000年世界华人艺术展"中荣获银奖;并被授予"世界华人艺术家"荣誉称号;

2000年,《吉祥窗花》在由中国民间剪纸研究会举办的"中国剪纸世纪回顾展"中获一等奖;

2001年,《母子情深》在由中国民间剪纸研究会举办的"中国民俗风情剪纸大展"中获金奖;

2002年9月,《九鱼团花》在由中国文联、中国民间文艺家协会主办的"第四届中国民间文艺山花奖·首届民间剪纸艺术作品评奖"中获金奖;

2002年9月,《母爱》在由中国文艺家协会于中国革命博物馆举办的"华夏风韵剪纸艺术展"中获金奖;

2004年1月,《吉祥窗花》在由北京民间文艺家协会于中华世纪坛举办的"第二届华夏风韵剪纸艺术展"中获金奖;

2005年5月，在北京大学百年讲堂成功举办"郑蝴蝶剪纸北大展"；

2005年8月，由内蒙古自治区民间文艺家协会授予"民间工艺美术大师"称号；

2007年6月，由中国文学艺术界联合会、中国民间文艺家协会授予"中国民间文化杰出传承人"荣誉称号；

2007年7月，《百年好合》在由中国民间文艺家协会举办的"2007年中国文化遗产日中国民间艺术作品系列展"中获金奖；

2005—2008年，连续四年由联合国教科文组织邀请参加在美国新墨西哥州举办的国际艺术节活动并现场表演剪纸技艺；

2008年6月，受邀参加中国美术馆和中央民族大学联合主办的"美在民间——中国美术馆馆藏民间剪纸、刺绣精品展"活动，在活动中和学生互动并现场表演展示剪纸技艺；

2010年，受聘于北京市工美职业技术学校，教授剪纸技艺；

2011年，与女儿刘晓迪一同在清华附中国际部进行剪纸教学；

2014年，应老挝文化交流中心邀请赴老挝参加文化交流活动；

2017年12月28日，入选第五批国家级非物质文化遗产代表性项目代表性传承人；

2018年，系列剪纸作品参加由北京东城文联、东城民协、中国美术馆主办的传承展，并在中国美术馆展出；

2019年1月，《郑和下西洋》《母爱》等作品在中国华侨历史博物馆举办的"南北遗韵·灵指相承"展览中展出，其中《郑和下西洋》被中国华侨历史博物馆收藏。

被收藏（收录）及发表作品：
1995年，《母爱》在中央电视台展播并被收入《中国民俗剪纸》一书；
1999年，《母爱》《窗花》《十二生肖》等近百幅作品被中国美术馆收藏；
2002年1月，出版《吉祥剪纸入门》；
2005年，《岁岁平安》被中国国家博物馆收藏；
2006年，《昭君出塞》被第二届国际剪纸艺术节收藏；
2016年，出版《会讲故事的吉祥剪纸——中国剪纸的教育性传承》。

刘晓迪

中国民间文艺家协会会员、北京民间文艺家协会理事、北京市东城区民间文艺家协会副主席兼秘书长、内蒙古民间文艺家协会会员、中国文艺志愿者协会会员。

现为国家级非遗项目"包头剪纸"省级代表性传承人，生于剪纸世家，从小耳濡目染，师从于母亲郑蝴蝶，其作品继承了母亲不描不画的特点，传统与现代结合，题材广泛，寓意饱满，生动形象，生活气息浓郁。2001年至今，致力于剪纸艺术的教授和传播，作为剪纸艺术教师先后受聘于清华大学附属中学国际部，北京对外汉语语言学院等机构，并在北京的小学、初中、高中等多所学校担任剪纸艺术教师，传承剪纸技艺。

代表作品有《玉兔捣药》《生命树》《保家卫国》等，其中《肥猪拱门》被第二届国际剪纸艺术节收藏，并多次参加剪纸展览获奖，2008年奥运会期间在奥运村媒体村做剪纸技艺现场展示。多次受邀到韩国、美国、伊朗、奥地利、波兰、罗马尼亚、缅甸、越南、日本、菲律宾、巴基斯坦、智利、吉尔吉斯斯坦、俄罗斯、蒙古国等国家参加国际文化交流活动。

2016年1月，与母亲郑蝴蝶合著出版《会讲故事的吉祥剪纸－中国剪纸艺术的教育性传承》。

近年所获部分奖项、荣誉及所参加活动：
一、展览展出

2006年，剪纸作品《肥猪拱门》被第二届国际剪纸艺术节收藏；

2011年5月，《连年有余》在由中华文化促进会剪纸艺术委员会等单位举办的"全国名家民俗剪纸精品邀请展"中获三等奖；

2012年9月，由全国非物质文化遗产展示会组委会邀请在天津进行剪纸作品展演及展示；

2017年9月，《保家卫国》《光荣入党》入选北京文联主办的喜迎十九大"牢记使命 繁荣文艺"文艺作品展；

2018年9月，《保家卫国》《玉兔捣药》等作品参加由东城文联、东城民协、中国美术馆等单位举办的民间手工艺师徒传承教育工坊活动并展出；

2019年1月，《生命树》《蛇盘兔》等作品在中国华侨历史博物馆举办的"南北遗韵·灵指相承"展览中展出，其中《玉兔捣药》被中国华侨

历史博物馆收藏；

2020年5月，《火神护佑 众志成城》等作品入选工信部工业文化发展中心主办的"万众艺心、抗击疫情"主题工艺美术创作作品展；

2020年8月，《守望相助 大爱无疆》入选北京市文联2020年抗疫主题创作优秀作品；

二、荣誉奖项

2014年11月，《坐莲娃娃》在由内蒙古文联、内蒙古民间文艺家协会举办的"中国梦，草原情"内蒙古剪纸艺术展中获优秀奖；

2015年10月，《玉兔捣药》在第二届内蒙古自治区工艺美术品"飞马奖"评选中获铜奖；

2016年4月，被评选为非遗代表性项目"包头剪纸"代表性传承人；

2016年8月，《飞天》荣获北京民协一带一路主题展铜奖；

2016年8月，参加"北京市第四届职业技能大赛手工技能大赛暨第二届创新创意大赛决赛"比赛，并获优秀奖；

2018年7月，获得由海淀商务局、海淀妇联组织的"第十二届海淀区商业服务业、家庭服务业女职工技能竞赛暨风采展示活动"最佳传承奖；

2019年3月，荣获北京市东城区"巾帼建功标兵"荣誉称号；

2019年7月，获得由海淀商务局、海淀妇联组织的"第十三届海淀区商业服务业、家庭服务业女职工技能竞赛暨风采展示活动"一等奖；

2020年11月，原创书籍《不描不画学剪纸》获得"2020年北京市文学艺术联合会文学艺术创作扶持专项资金一般项目"扶持资金；

2021年2月，被命名为国家级非遗代表性项目"包头剪纸"省级代表性传承人。

三、传承教学

2005年5月，与母亲郑蝴蝶在北京大学百年讲堂成功举办"郑蝴蝶剪纸北大展"并现场教授剪纸技艺；

2008年奥运会期间，在奥运村媒体村现场交流与展示剪纸技艺；

2010年3月，受聘于北京市工美职业技术学校，教授剪纸艺术课程；

2011年9月，受聘于清华大学附属中学国际部，教授剪纸艺术课程；

2014年，受聘于北京第七中学、北京214中学，教授剪纸艺术课程；

2015年，受聘于北京爱乐实验小学、北京五十中分校、北京红莲小学、北京育才中学，教授剪纸课程；

2015年10月，受中华两岸文化经济发展协会邀请，赴台湾参加两岸文化艺术交流活动；

2016年1月，出版图书《会讲故事的吉祥剪纸－中国剪纸艺术的教育性传承》；

2016年11月，受聘包头稀土高新区第三中学（共青中学）乡村学校少年宫校外辅导员，教授剪纸课程；

2017年6月，被北京西城区红莲小学评为优秀社会工作者；

2017－2019年，受聘北京东四十四条小学、北京五十中分校、北京红莲小学、北京五十中教授剪纸艺术课程；

2018年5月－2019年5月，受聘北京对外汉语语言学院教授剪纸课程；

2018年10月，作为文艺志愿者赴广西参加广西百色靖西市培训项目授课活动；

2019年1月，在中国华侨历史博物馆举办《吉祥剪纸》主题公益文化讲座活动；

2019年7月，在北京市西城区金融街少年宫举办的金融街少年宫"乐享非遗"文化节中被聘为"非遗剪纸特邀专家"；

2019年9月，受聘清华大学附属中学国际部教授剪纸课程；

2019年11月，受聘北京市东城区史家胡同小学教授剪纸课程；

2020年1月，作为文艺志愿者参加"陪你长大—2020藏族孤儿文化之旅"活动；

2020年2月，在新冠病毒肺炎疫情期间创作的剪纸抗疫作品在中国文艺志愿者、人民网、内蒙民协、包头文联等多个平台发表，并在抖音平台公益直播剪纸教学上百场，受到广泛好评；

2020年5月，在新冠病毒肺炎疫情期间通过录课、视频会议等方式，为学校及社区开展非遗剪纸教学活动数十场；

2020年12月，受邀参加在北师大文学院举办的"非物质文化遗产教育与学科建设"国际学术论坛，并就传承人与非遗教育实践进行论述并发言；

2017年至今，受聘北京图强二小、北京椿树馆小学、北京第五十中学、北京七中教授剪纸艺术课程；

四、国际交流

2007年7月，《吉祥如意》在由中国民间文艺家协会等单位举办的"中国文化遗产日系列展"中获铜奖；

2009年6月，受非物质文化遗产国际城市联盟（ICCN）邀请，到韩国参加文化交流活动；

2012年10月，受非物质文化遗产国际城市联盟（ICCN）邀请，到韩国参加文化交流活动；

2014年8月，受联合国教科文组织邀请，到美国圣达菲参加国际艺术节，展示剪纸作品并参加文化交流活动；

2014年10月，受非物质文化遗产国际城市联盟（ICCN）邀请，到伊朗参加国际文化交流活动；

2015年10月末，受奥地利格拉茨大学邀请，到奥地利参加文化交流活动；

2016年10月，受邀到波兰、罗马尼亚参加国际文化艺术交流活动；

2017年2月，随北京一带一路访问团出访越南、缅甸，进行国际文化艺术交流活动；

2017年5月，在清华大学组织的亚洲大学联盟青年创新工作坊活动中，教授剪纸技艺，并做文化交流活动；

2017年10月，受邀参加在日本举办的中日友好年活动，并做剪纸的现场展示及文化交流活动；

2017年11月，受邀参加以"非遗传承与儿童教育"为主题的国际论坛，与来自西班牙、伊朗、印度、菲律宾、越南、斯洛伐克、意大利等国家的代表，分别就本国具有世界级和国家级非遗特点的项目，如何在儿童教育领域创新传承的经验和案例进行了分享，央视移动网等多个媒体报道；

2018年2月，随北京一带一路访问团出访菲律宾、巴基斯坦，进行文化交流活动；

2018年8月，剪纸作品《和和美美》在北京对外友好协会对日文化交流活动中被赠与"中日友好大学生访华团"及"东京市民访华团"；

2018年11月，受邀赴智利，进行国际文化交流活动；

2019年6月，受邀赴吉尔吉斯斯坦、俄罗斯，进行文化交流活动，作品"福寿双全"被吉尔吉斯斯坦比什凯克人文大学孔子学院收藏；

2019年7月，受邀赴蒙古国参加文化交流剪纸展示展演活动。